서울대학교 미술대학
디자인학부 신입생 세미나
2008 - 2

타이포그래피 워크샵 02

조현

최문경

임진욱

고원

홍디자인

'타이포그래피 워크샵'은 서울대학교 기초교육원의 특화교양교과목인 '신입생 세미나'라는
강의 프로그램 중의 하나로 기획된 수업이다.

'신입생 세미나'는 갓 입학한 학생들과 전임교수들의 자연스런 유대관계 형성과 학내 다양한
전공들의 특성을 신입생들에게 흥미롭게 소개하기 위해 개설한 강의인 만큼 시각디자인 전공의
필수적인 과정 중 하나인 타이포그래피디자인에 대한 다양한 관심거리를 제공하고자 했다.

타이포그래피라는 주제는 커뮤니케이션디자인의 중요한 기초교육과정이자 결과이기도 한데,
이를 접근하는 방법은 문자, 인쇄, 추상미술, 그래픽디자인, 문학 등으로 다양하다.
이에 이 강의에서는 해당 학기마다 타이포그래피를 다루는 다양한 분야의 전문가들을
모시고 초청 특강을 하는 형태로 진행되었다. 시인, 글꼴디자이너, 작가, 그래픽디자이너 등
강의에 모신 분들은 각기 다른 방법으로 타이포그래피 또는 나아가 디자인, 예술, 삶에 대한
이야기보따리를 풀어주셨다.

강의를 통해 나누어주신 이야기들을 이제 이 책을 통해 더 많은 이들과 나누고자 한다.

기획 및 엮은이

김경선

서울대학교 미술대학
디자인학부 시각디자인 전공 교수

2008년 1학기부터 시작된 이 강의는
현재까지 7학기째 계속되어오고 있으며
이와 같은 보고서로 내용을 공유할 생각을
하지 못하고 녹화를 못한 2008년 1, 2학기
강연자들의 내용은 이후 일일이 찾아뵈어
인터뷰한 것으로 재정리하였음을 밝혀둔다.

조현

타이포그래피를 통해 이미지를 상상할 수 있다면, 그게 가장 좋은
장점이라고 생각해요. 그러니까 이미지를 제외하고, 타입으로 인한 타입에
의해서 고의적인 상상을 하게 한다든지, 그리고 그게 또 다른 이미지를
전달할 수 있다면 타이포그래피라고 이야기하는 거죠.

조헌은 2002년 예일대학교(MFA)를 졸업하고
그래픽 스튜디오 에스오프로젝트를 만들었다
현재 에스오프로젝터들과 함께 그래픽디자인이
확장할 수 있는 다양한 영역에 도전하고 있다.

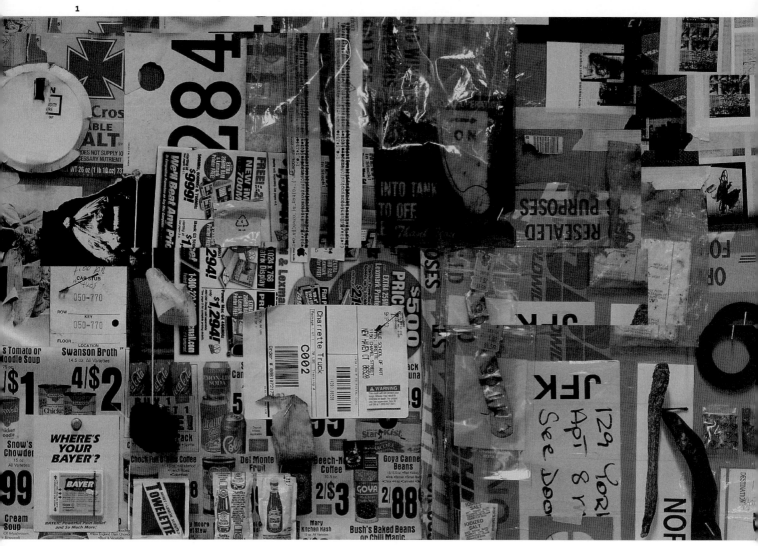

2002

2002

2002년 예일대를 졸업할 때 작업[1]이에요. 그때 제
논문 주제가 '쓰레기'였어요. 쓰레기를 길에서 줍거나
얻어와서 스튜디오 뒤에 있던 커다란 보드에 계속
붙였어요. 이렇게 찾고 모으는 것이 제 타이포그래피
작업의 첫 번째 프로세스예요. 어떻게 주제와 연관이
될지 생각하며 첫 번째 시도한 작업이었죠.

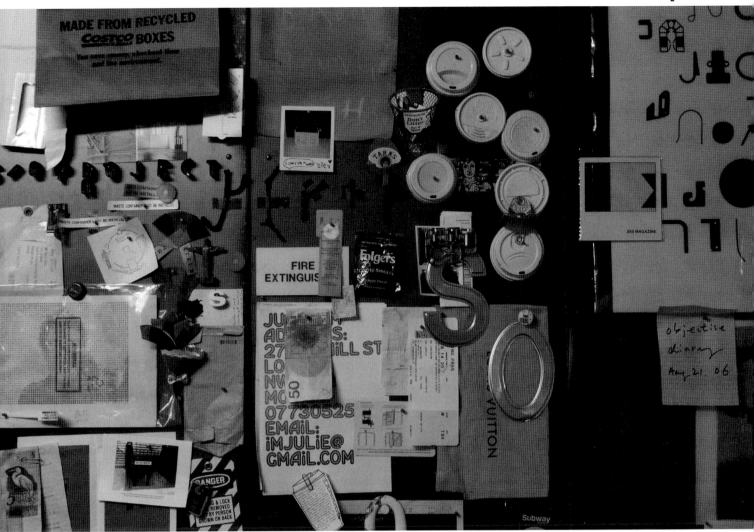

2008

2008

2008년 제 책상의 뒷모습[2]입니다. 마찬가지로
첫 번째 행위가 찾아내고 모으는 거예요.
디자이너들은 기본적으로 촉이나 감이 살아
있잖아요. 당장 쓸 일이 없더라도 일단 모으고
그 속에서 감각적으로 찾아내는 게 여러분이
할 수 있는 일들 중 하나라고 생각해요. 이 작업처럼
모아둔 첫 번째 프로세스에서 몇 가지 프로젝트들이
연결되어 진행됐어요. 개인적인 작업이나 커머셜한
작업까지도요. 그러니까 항상 모은 것들, 찾은 것들을
자신의 주변에 놓는 일이 굉장히 중요해요.

졸업논문집

대학원 때 했던 작업들부터 현재 작업들까지
어떤 프로세스로 이루어졌는지 소개하면서
제가 타이포그래피를 다루어 온 방법에 대해서
이야기할게요.

2년 동안의 프로젝트를 모은 게 이 졸업논문집[3]
이에요. 학교 석사 논문은 책으로 내야 해요. 그런데
제 주제가 '쓰레기'잖아요. 책과 쓰레기는 갭이 너무
많죠. 그래서 책의 구조를 가진 쓰레기 같은 게
뭐가 있을까 고민했어요. 그러다가 거리에서 태어나
거리에서 없어지는 포스터라는 형식이 떠올랐어요.
최근 들어 쓰레기를 가장 많이 생산하는 택배
박스로 케이스를 만들고 페덱스 같은 곳에서 쓰는
주소인쇄용 비닐소재 태그에 논문 제목 등을 적어
붙였어요. 그렇게 책의 구조를 만들고 총 22가지의
쓰레기에 대한 질문과 답을 넣었어요.

— 이게 졸업 논문집이네요. 총 몇 권이 나온 거죠?

한 권이 종합편이 된 거죠. 질문하고, 그에 관해
생각하고, 레퍼런스와 정의하고, 이 작업과 관련된
작업에 대한 프로세스를 도큐먼트하고⋯ 최종적으로
하나씩 포스터 작업으로 마무리됐는데, 총 22개의
질문이지만 10개의 포스터가 작업된 걸로 전체
논문집이 끝났어요. 그것들이 도큐먼트된 게
책이 되었고요. 잠깐 구체적으로 언급하자면 앞서
말씀드렸던 쓰레기의 가치를 어떻게 발견할 것인가에
대한 질문이 있어요.

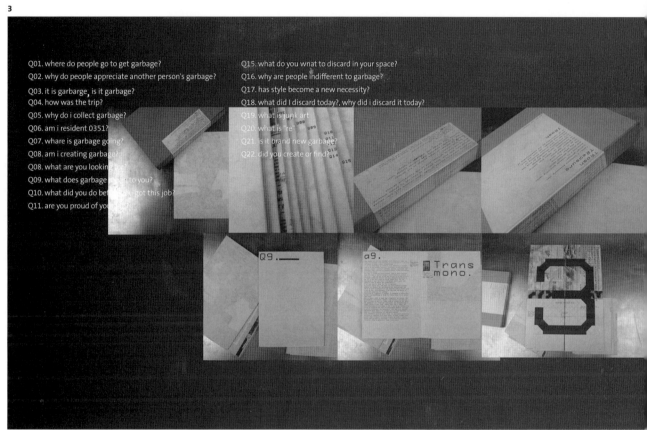

Q01. where do people go to get garbage?
Q02. why do people appreciate another person's garbage?
Q03. it is garbarge, is it garbage?
Q04. how was the trip?
Q05. why do i collect garbage?
Q06. am i resident 0351?
Q07. whare is garbage going?
Q08. am i creating garbage?
Q08. what are you looking for?
Q09. what does garbage to you?
Q10. what did you do before got this job?
Q11. are you proud of you

Q15. what do you wnat to discard in your space?
Q16. why are people indifferent to garbage?
Q17. has style become a new necessity?
Q18. what did I discard today?, why did i discard it today?
Q19. what is junk art
Q20. what is "re"
Q21. is it brand new garbage?
Q22. did you create or find?

졸업논문집, 2002

Degradation – 프로세스 디테일

4-1

Degradation – 내지 프로세스

Degradation (Q8)

「Degradation」 작업 **4** 이에요. 이건 타이포그래피 실험이라고 해야 할까. 시간성, 사회적인 시스템 등을 이용한 작업이에요. 약간 스트릿 그래픽의 재생산이라고 할 수도 있는데 그런 텍스처를 어떻게 사회적 시스템으로 생산해낼 수 있을지 실험해본 거예요. 하나는 종이에 프린트해서 도시 길거리에 뿌리고 다니고, 다른 하나는 스프레이로 아스팔트 위에 스탠실을 해놓고, 또 한 그룹은 프린트한 것을 도로로 고정해놓고, 이런 식으로 테스트했어요.

그런데 거리에 뿌린 건 다음날 청소해서 다 없어지더라고요. 정말 깨끗하게. 스탠실한 건 거의 변하질 않아요. 그런데 도로에 붙여놓은 것은… 포스터를 보시면 이런 부분들도 있어요. 새벽 2시에 포스터를 설치해놓고 아침 11시에 수거했었는데 그 시간 동안 청소하는 기계나 주차하려는 차들이 그 위를 지나다니며 청소하고 훼손하는 거예요. 그것들이 만든 퀄리티예요. 그걸 그대로 가지고 와서 기록하고 재생산한 작업이에요.

Zozozo

Zozozo

이건 「Zozozo」라는 폰트[5]예요. 미국의 도서관
중에서 아트라이브러리에 가면 디지털화되기 전
미국 활판타입들의 카탈로그가 있어요. 그게 엄청
많아요. 사실 미국의 폰트디자이너들에게는 이미
자료가 너무 많은 거죠. 그들도 그 자료를 바탕으로
다시 만들어내는 경우가 많고요. 저도 그중에
하나를 잘 찾았어요. 그런데 요새 봤더니 누가 이
폰트를 리디자인했더라고요. 제가 등록하기 전에요.
90년도였나, 졸업할 때 등록했으면 좋았을 텐데…….
오래된 서체인데 굉장히 모던하죠.

6

Technische[01]
Buchstaben-[02]
formen[03] aus[04] Fax-[01]
Kopfzeilen[05] und[06]
Schnelldruckern[07]
dienten[08]

FF Tronic Family

FF Tronic (Q9)

최성민 선생님과 함께 만든 폰트가 「FF Tronic」[6] 이에요. 이 서체가 어떻게 만들어졌느냐 하면, 2002년 저희 논문이 끝날 때쯤 서울에 팩스를 보낼 일이 있었어요. 팩스를 보내면 'Transmission Verification Report'라는 확인서를 받는데 결과 부분에 오케이를 받은 뒤에 대부분 버려요. 그런데 당시 전 쓰레기를 주제로 한 이 논문 때문에 가치가 없다고 생각되는 것의 새로운 가치를 발견하는 일에 관심을 갖고 있었어요. 그러던 중 작업하다가 책상 위에 생각없이 놓아둔 그 종이를 보게 된 거죠. 보통 그런 리포트를 보면 낮은 해상도의 프린터로 출력된 시트예요. 팩스라는 게 하이퀄리티도 아니고,

해상도도 매우 낮죠. 서체들도 이미 머신에 저장되어 있는 것이라서 기본적인 픽셀에 디자이너들이 아닌 엔지니어들이 디자인한 서체가 대부분이고요.

예를 들어 하이퀄리티의 프린터 같은 경우에는 해상도가 좋아서 '+'자를 만들면 꺾이는 부분의 선명도가 굉장히 좋잖아요. 반면에 저해상 팩스는 이 부분이 간섭이 일어나면서 서로 뭉개져요. 그런데 이렇게 낮은 퀄리티에서 일어나는 현상들이 저희가 보기에는 가능성 있어 보인 거예요. 여기에 조금 더 모듈을 적용하면 재미있는 폰트가 나올 수 있겠더라고요.

그래서 7픽셀 x 9픽셀을 기본으로 해서 간섭이 일어나는 부분의 효과를 45도의 연결유닛을 만들고 이 두께는 기본 픽셀 70%로 기본 유닛을 짰어요. 저희가 보통 픽셀 폰트라고 하는 것에 연결시키는 메소드를 하나 더 줘서 작업한 거죠. 처음에는 regular 타입을 시작했고 볼드하게 하는 것들을 중심에서 웨이트를 점점 늘려가는 방법으로 진행했어요. 그런데 보통 italic을 기계적으로 기울이잖아요. 처음에 그런 식으로 작업해보니 너무 재미가 없더라고요.

Trans-Mono – 내지 프로세스

왜냐하면 지금 방식처럼 기계적으로 기울이면 의미가 없거든요. 그래서 그걸 어떻게 저희의 기본 모듈과 연결하는 방식에 적합하게 바꿀 수 있을지를 고민했어요. 그 결과가 이탤릭 서체들이에요. 이게 9픽셀이기 때문에 삼등분해서 서로 한 픽셀씩 밀고 다시 밀린 픽셀과 픽셀을 45도 유닛으로 연결하면 한 칸씩 밀리면서 방법은 유지가 돼요. 보기에는 이탤릭인데, 엄밀히 말하면 이탤릭은 아니죠.

결과적으로 FontFont 라는 독일 회사에 로열티를 받고서 그 사이트에서 판매하고 있는데, 가장 재미있는 이탤릭이란 평가를 받았어요.

"The italics are wonderfully quirky."

타이포그래피를 찾아 나만의 방법론을 넣어 디자인적인 가치가 있게 만들려고 한 작업이에요. 사실 대학원 프로젝트 주제들 중 마지막 작업이었어요. 실제로 커머셜하게도 됐고요. 이건 그때 만들었던 포스터인데 팩스의 기본 포맷 안에 타입의 모듈을 갖다놓았어요. 처음에는 Trans-Mono라고 정했어요.

그러니까 Transmission Verification Report 에서 Trans 를 정하고, 처음에 모노스페이스로 계획해서 Trans-Mono 라고 이름을 지었죠. 그런데 FF 서체 안에 Trans 라는 서체가 있었어요. 그래서 본사와 조율했죠. FF Tronic 의 Tronic이 trans 와 electronic 을 합친 거예요. 그렇게 팩스 서체라는 걸 좀 더 강조하기 위해 Tronic 이란 이름을 붙였어요.

10+ 프로젝트

이건 '10+ 프로젝트'에서 진행한 펜디 바게트백 디자인[7]이에요. 펜디라는 패션 브랜드에서 세계 각국의 아티스트들, 그러니까 건축가니, 페인터니, 스타일리스트니, 포토그래퍼니 선정해서 흰 백을 주고 마음대로 작업하도록 한 거예요. 가장 많이 팔리는 게 이 흰 백, 바게트백이라고 하더라고요.

처음에는 그림도 그리고 찢기도 하고 여러 시도를 해봤어요. 그러다가 물건에 대한 '가치'에 대해 생각했어요. 어떻게 가치를 증명할 수 있을까? 고민하면서 여러 가지 스케치를 거치다가 처음에 제가 책상 뒤에 수집해놓았던 것들 있잖아요. 그중에서 꽤 오랫동안 붙여놨던 세관신고서가 있었어요. 보통 세관신고서를 보면 공식적으로 어떤 아이템인지, 얼마의 수량과 값어치를 하는지,

공식적으로 작성하도록 되어 있어요. 자신이 소유하는 물건에 대한 공식적인 보고와 증명하는 절차인데, 사실 이 백을 누가 줬느냐, 어떤 상황에서 받았느냐, 누구를 위해서 줬느냐에 따라 가치를 매길 순 없잖아요.

그런데 이렇게 하면 공식적인 형식에 나름대로 가치를 정의할 수도 있고, 이 안에 자신에 대한 아이덴티티를 퓨시할 수도 있는 좋은 재료라고 생각해서 백 위에 세관신고서 양식을 그대로 레이저 커팅했어요. 뒷면 역시 세관신고서의 뒷면과 같은 양식이고요. 이 백은 어떤 가치를 가지고 있는지 표현할 수 있게 만들었어요.

FENDI 10+ 프로젝트

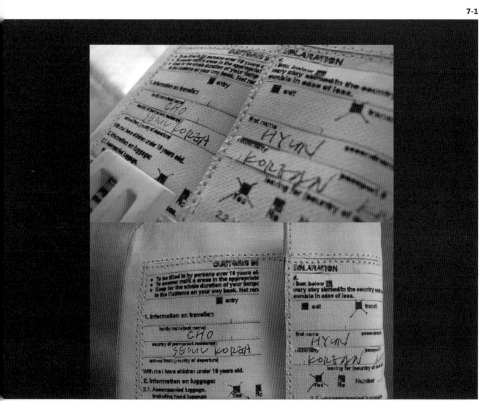

FENDI 10+ 프로젝트

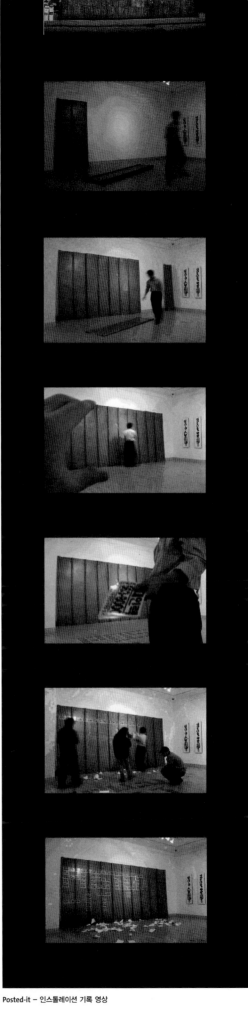

Posted-it

이건 「Posted-it」[8]이라고 해요. 2004년 진달래
전시할 때 시작했는데, 일상 속에서 벽과 전신주 등에
매일 붙여지고 떨어지는 전단지나 구인스티커 같은
것을 관찰하다가 우리가 자주 쓰는 포스트잇과 같은
개념을 바꿔서 이야기한 거예요. 주변에 보면 공사판에
이런 구인스티커가 많이 붙어 있잖아요. 매일 붙이고
떼어내고 다시 붙이고 반복해서 붙이고… 이걸 가지고
어떤 메시지를 발생시킬 수 없을까 생각했죠. 항상
일시적으로 떼었다 붙였다 하는 포스트잇처럼요.
구인스티커는 리얼리티를 위해 프린트한 게 아니라
실제 인력사무소에 가서 구했어요. 3만원 주고 사라고
하더라고요. 사실 이 스티커가 붙었다가 떼었다가 또
없어졌다가……. 태생이 포스터와 비슷한 면을 가지고
있잖아요. 매일 재조합되지만 반복되는 메시지와
반복되는 행위들, 그런 메시지를 보여준 작업이었어요.

Posted-it – 인스톨레이션 기록 영상

What do you want to discard in your space? - Survey Postcard

쓰레기통

이건 AIGA[*]+VIDAK[**] 이 뉴욕에서 전시했을 때
낸 작업[9]이에요. 쓰레기통을 실제로 설치해놓고
뭐든지 모으면 다음 단계로 가기가 좋아요. 그런데
모으지 않고 피동적으로 뭘 할까를 생각하면 오히려
시간이 더 늦어지기도 하죠. 미국에서 가장 흔한
쓰레기통을 놓고 그 옆에 작은 비닐과 메모지를
넣었어요. 그리고 자신이 버리고 싶은 걸 비닐에
넣어서 버리라고 했어요. 왜 버리는지에 대한 이유를
메모지에 써서 함께 넣으면 그걸 서울로 가져와
디자이너들이 재생산하는 프로세스를 생각했었는데,
생각보다 별로 모이지 않았어요.

[*] American Institute of Graphic Arts,
[**] Visual Information Design Association of Korea

Discard Postard – 포스

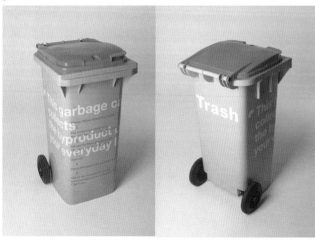

Garbage Collector – 설치 작업

in your house,
are there items that you want to discard?
make a list then loss a mystery piece
or smelly garbage to me.
just a small piece.
thanks

Directions
01. list the items and reasons, with numbers, why you want to
discard them, on the example of the floor plan(fig.1)
02. pick one item that you want to discard immediately
03. put that real fragment of garbage into the vinyl bag
(max. 3.5 x 5 inches)
04. don't forget your name and address
05. send to me

What do you want to discard in your space?
(Q15)

쓰레기통 작업 전인 2002년에 이런 작업[10]을
했어요. 자신의 공간에서 버리고 싶은 걸 비닐에 담아
발견한 장소와 버리는 이유를 엽서에 써서 저에게
보내달라고 이야기했었죠.

— 엽서 속에 도식화된 공간이 그려져 있네요.
엽서마다 다 똑같아요?

똑같진 않아요. 뉴헤이븐에 사는 대부분의 학생들이
기본적으로 스튜디오 같은 최소의 공간에 사는데
작은 거실, 방 하나, 부엌, 목욕탕 정도 있으니까 그
공간을 범위로 기준 삼아 그린 엽서를 보냈어요.
그런데 피드백이 쉽지가 않아요. 그나마 미대나
대학원은 피드백이 많이 오는 편인데, 조금 더 타깃이
넓어지면 거의 기대하기 힘들다고 봐야 돼요.

— 우표까지 붙여서 보내줬나요?

우표도 붙이고, 이메일로도 받고요. 그래도 20% 밖에
반응이 안 와요. 일반적인 경우는 그보다 더 낮은
5% 미만이라고……. 엽서 서베이는 비용 대비해서
그렇게 좋은 방법이 아니에요. 첫 번째 온 피드백은
'당신 프로젝트가 쓰레기다'라고 적혀 엽서가 구겨진
채로 붙어왔어요. 또 어떤 학생은 깎은 손톱, 유효기간
지난 신용카드, 다 쓴 건전지, 이런 것들을 보냈어요.
그 외에도 껌, 커피탭, 일회용 반창고, 껍질 등등.

— 그것들을 가지고 어떤 작업을 하셨어요?

그걸 가지고 작업한 게 이 포스터예요. 어떤 여학생이
샤워부스에 있는 머리카락을 싸서 보낸 거예요.
그런데 그걸 비닐에서 다시 꺼내기도 그렇잖아요.
그래서 바로 스캔해서 작업했어요. 사실 평소에
우리가 이런 대상들은 가까이 볼 일이 없잖아요.
보기도 그렇고. 그런데 이렇게 스캔을 받아 가까이
그리고 크게 봤을 때 생기는 것들이 자연스럽고
아름답다는 거죠. 그런 가치들을 다시 보고
상기시키는 작업이라고 할 수 있어요.

Thrift Store (Q1)

다음 작업[11]을 보시면 미국 Thrift store의 사진이
있는데 구세군에서 공식적으로 운영하는 곳이에요.
물건이나 헌 옷들을 기부받아 필요한 사람들에게
판 돈으로 불우한 사람을 돕는 시스템이에요. 어떻게
보면 같은 사물이 어떤 사람에겐 가치가 없는데,
어떤 사람에겐 가치를 발생시키잖아요. 그런 것들이
모여 있는 공간이 Thrift store라는 생각을 했어요.
그래서 실제로 제가 이 소파를 이곳에서 49불 주고
샀어요. 그런데 원래 490불짜리 소파너라고요.
디자인도 좋았고, 가격도 적당하다고 생각했는데,
이걸 버린 사람은 필요 없다고 생각한 거죠. 나사
하나 망가졌는데 버렸더라고요. 제가 살던 아파트
지하주차장에도 같은 역할을 하는 곳이 있었어요.
제가 그 공간에 있는 것들을 한 달 동안 지켜보고
기록한 거예요. 카펫이나 부러진 스탠드 등. 사진을
찍어두면 어느 날은 있다가 어느 날은 없다가,
폐기되기도 하고 누군가 가져가기도 하고⋯⋯.
이런 공간이 가치와 무가치한 것들이 공존하는
중간 지점이라 생각했어요.

12-1

Trace of Memo – 내지 프로세스

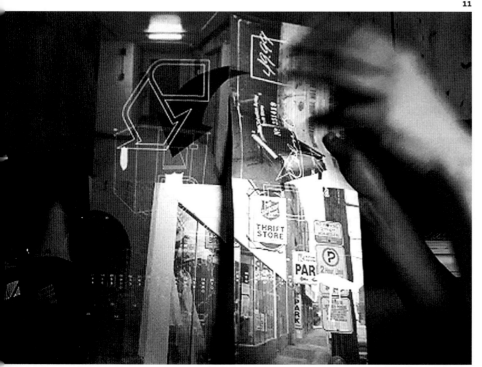

Thrift Store – 내지 프로세스

11-1

(Un)Wanted – 포스터

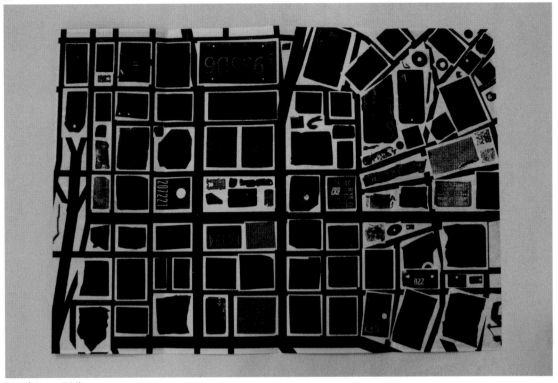

Trace of Memo – 포스터

Trace of Memo (Q2)

이건 버려진 메모들을 소재로 삼은 작업[12]입니다.
뉴헤이븐을 3일 동안 돌아다니면서 뭐든지 줍고
다녔어요. 마약 껍데기도 찾고, 돈도 찾았죠. 그런데
그중에서도 공통적으로 많은 게 이런 메모예요.
쇼핑리스트뿐만 아니라 친구 연락처나 공항에서
누구를 픽업해야 하는지 등 사람들이 자신들의 정보를
거리에다 흘리고 다니는 거죠.

그래서 그 메모들을 가지고 도시의 지도를 만든
포스터예요. 사실 주운 메모가 주운 자리에서 특정한
지역을 대변할 수 있으면 좋을 텐데 그렇게 딱딱
들어맞지는 않았어요. 일단 메모를 주운 장소에
대입시키는 걸로 했지만요. 이렇게 만든 도시 지도예요.

Trash News (Q7)

뉴스페이퍼를 만드는 프로젝트로 작업한 「Trash News」[13]
예요. 길거리에서 쓰레기 주워 팔아 먹고 사는 사람,
공무원, 건물 청소부, 아파트 관리인, 건설업 종사자
등을 인터뷰해서 기록한 거예요. 충실하게 도큐먼트를
했다기보다는 그 사람들이 이야기하는 중요한 단어들을
리포트했어요.

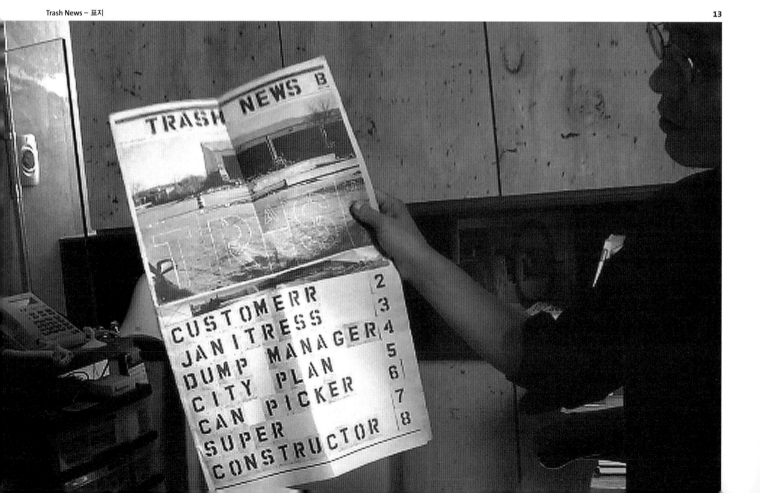

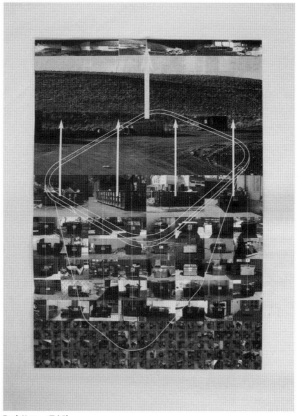

Trash News – 포스터

인터뷰 뒤에는 쓰레기에 대한 통계적인 부분을
가지고 접근했어요. 마지막으로 뉴헤이븐에서
쓰레기를 적재만 하는 곳이나 우리나라 난지도
같은 곳에 가서 인터뷰했죠. 포스터를 보시면 이게
스튜디오에서 각자 쓰고 있는 실제 사이즈의 개인
쓰레기통이에요. 쓰레기통 141개가 되면, 중간만한
쓰레기컨테이너가 되고, 이것들이 10개가 모이면
보통 저희가 보는 컨테이너가 되거든요? 그런데
사진에서 컨테이너가 놓여 있는 공간의 사이즈는
전체 쓰레기처리장의 극히 일부분인 거죠. 그러니까
우리가 생산하는 쓰레기 양이 얼마나 많은지를
수치적으로 보여주는 포스터 작업입니다.

Garbage Collector (Q7)

이 작업[14]은 쓰레기를 가지고 공간에 설치한 거예요.
이 포스터가 보통 벽의 왼쪽, 오른쪽, 바닥으로
삼면이거든요? 이걸 접으면 코너에 끼울 수가
있어요. 이 설치물이 「Garbage Collector」라고 해서,
작은 쓰레기들이 돌아다니다가 접혀진 이 구석으로
모여요. 자연스럽게 쓰레기를 모을 수 있는 장치예요.

또 다른 시도로 'cornered'라는 콘셉트로 해서
사진책을 만들었어요. 이것은 도시를 대상으로
한 프로젝트인데 도시에서 쓰레기와 같은 공간이
무엇일까, 라는 질문에서부터 시작된 거죠. 그런
공간에서 찾은 게 쓰레기가 모이는 '코너'였어요.
때마침 가을이어서 낙엽이라든지 작은 쓰레기들이
모여 그것을 기록한 작업이었어요.

14

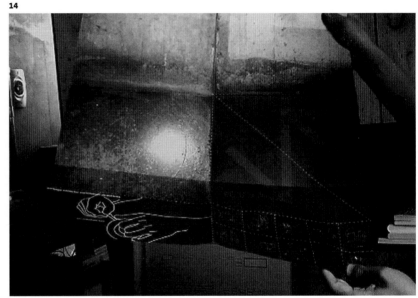

Garbage Collector – 포스터 / 인스톨레이션킷

14-1

Garbage Colletor – 설치 모습

15-1

Expiration Book

Flyers (Q6)

이 포스터[15] 같은 경우는 일주일 동안 우리들이 받는 전단들이 굉장히 많잖아요. 특히 미국에서는 우리나라 대형마트들처럼 할인쿠폰 같은 전단들을 하루에도 엄청 보내거든요. 저희 아파트로 배달된 전단을 일주일 동안 모아 쌓은 실제 두께예요.

— 똑같은 게 많이 있는 것 같아요.

살았던 곳이 아파트라서 1층부터 8층까지 모든 호수의 전단지들이 이만큼씩 묶인 거예요. 그런데 아무도 안 뜯고 그냥 청소부가 가져가 버려요. 마케팅 도구로 태어나자마자 바로 버려지는 걸 보여주죠. 또 이 형태가 우리가 살고 있는 아파트와 비슷한 구조잖아요. 우리나라 전단지에 '세대주 앞'이 쓰여진 것처럼 미국도 받는 사람이 residence, postal customer라고 되어 있어요. 그래서 이건 'I'm a Resident'라는 콘셉트로 전단지의 대량살포와 전단지의 그래픽 요소들을 이용한 포스터 작업이에요.

15

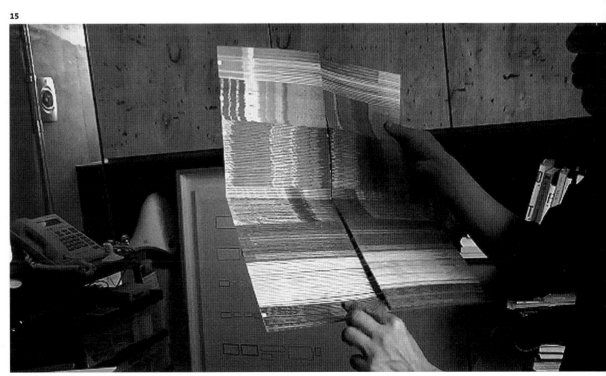

Flyers Collection – 프로세스

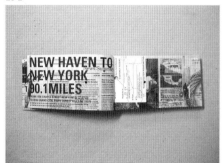

3Days/48Hours/105Evidences

3Days/48Hours/105Evidences

그리고 이것은 대학원에서의 첫 번째 프로젝트[16]인데,
시간, 시간성을 주제를 가지고 만든 거예요. 시간성을
어떻게 증명할 것이냐……. 학기 초 주말마다 뉴욕과
뉴헤이븐을 통학하던 중에 아이디어가 떠오른 거예요.
내가 만들었거나 버린 것들을 또는 주변에 버려진
것들을 다시 모아서 나의 시간을 증명하자! 그래서
지하철역에서 사용한 버려진 티켓, 운행스케줄표 같은
일회성을 가진 쓰레기들을 다 모아 연결했어요. 바탕은
신문으로 해서 시간, 장소, 일어난 일들의 시간을
공적으로 증명하는 역할을 하게 했어요. 무엇인지
증명할 수 있는 중요한 단서들이죠.

3Days/48Hours/105Evidences – 펼침면

어떤 건 바로 뒤에 연결되지 않고 서너 시간 뒤에
연결되는 경우가 있어요. 그건 처음에 뉴욕에
도착했을 때 우편물을 받았지만 바로 꺼내보지
않고 약 네 시간 후에 개봉해서 어떻게 할 것인지를
결정했기 때문에 좀 더 멀리 연결이 되는 거죠.
어떻게 보면 물성적인 하이퍼링크 구조예요. 식당에
가서도 뭘 먹었는지를 소스나 음식물을 기록해오기도
하고 영수증, 파킹티켓, 사진, 먹었던 음식들,
작업했던 것들……. 그래서 시간이 바로 연결되는데,
가운데 뚫려 있는 이 구멍은 계속 흐르고 있는
시간이라고 보면 돼요. 그래서 전체의 시간이 흐르고
있는 시간이 되는 거죠.

이게 『3Days/48Hours/105Evidences』라는
제목인데 그걸 잘라놓은 시간을 증명하는 책이에요.
포스터화한 작업이고요. 시간과 장소의 증거에 대한
인포그래픽이며, 그런 물성적인 것들을 연결해놓은
작업이었어요. 그리고 보통 bibliography라고 맨
뒤에 참고문헌을 넣잖아요. 그러면 참고했던 책이나
웹사이트를 쓰는 게 기본적인 논문의 원칙이죠.
그런데 저는 이 작업에서 그런 참고문헌이
두 가지라고 생각해서 하나를 더 만들었어요.
따로 참고한 자료들 말고도 제가 모아두었던 것들
말이에요. 그것들에서 영감을 얻고 많은 프로젝트들이
비롯되었으니까요.

이제부턴 한국에 와서 어떤 작업들을 했고,
그 작업들엔 어떤 타이포그래피적인 재미가 있었는지
보여드릴게요.

Fill Up – 포스터

정글 포스터

1995년도에 디자인 잡지인 정글에서 아티스트를
선정해 포스터를 만들게 했어요. 그때 만든 비닐백
포스터[17]예요. 이때도 쓰레기에 대한 관심이 약간
있었던 것 같아요. A0만한 커다란 사이즈의 작업인데
그 안에 'Fill it up with your ideas and…'란 문구를
넣었어요. 아이디어 스케치를 많이 할 때라서 버려지는
스케치들을 여기에 채웠어요. '채워진 그것들이 너의
색깔로 보여진다'라는 메시지죠.

디자인 메이드 포스터

매년 열리는 '디자인 메이드' 전시가 있어요. 그때 저희
회사에서 행사에 참여하는 동시에 행사 관련 작업도
했어요. 포스터[18]도 만들었죠. 실을 잉크에 담가
그것들이 자연스럽게 휘거나 서로 간섭하는 것으로
타이틀을 만들었어요. 앞면과 뒷면이에요. 벽면에
붙이는 것이 아니라 항상 창문에 붙이도록 공간까지
제안했죠. 그런데 실제로 창문에만 붙일 수 없으니까,
앞뒤로 두 개를 붙이는 설치를 더 많이 했어요.

디자인 메이드 포스터

디자인 메이드 카탈로그

이건 '디자인 메이드' 전시의 카탈로그[19]예요. 겉에는
이미지를, 접혀서 제본된 안쪽에는 텍스트 또는
이미지를 넣었어요. 프렌치 폴드를 이용해 작업했어요.

디자인 메이드 카탈로그

「Tissue」매거진[20]은 지금까지 진행되고 있어요.
기본적인 구조와 폴리오에 해당하는 부분들은
유지하는데 표현 방법은 타이포그래피적으로 매번
바뀌는 거예요. 이때는 부산 특집이어서 부산 지도를
바탕으로 쇼핑, 문화와 관련된 것들의 주제를 여러
방법으로 표현했어요. 특히 'eat'는 프렌치 프라이를
뭉쳐 실제로 튀겨서 만든 거예요. 재미있는 게 이걸
저희 디자이너들이 튀겨와서 만들었는데 잘 안
읽히는 거예요. 그래서 다시 만들어 튀겨야겠다고
하니까 디자이너들 얼굴이 노래지면서… 결국은 다시
만들어왔어요. 결과는 흡족했죠.

20

Tissue

Tissue 포스터

이건 「Tissue」라는 매거진의 런칭 포스터[21]예요.
SK 텔레콤과 계속 작업하고 있는 건데 카페에 가면
볼 수 있어요. 포터블 매거진이라고 해서 그냥 들고
다니거나 백 안에 넣고 다니면서 볼 수 있도록
필요한 정보만 유니크한 폼에 담은 거예요. 티슈니까
톡톡 뽑아 쓰는 티슈박스를 형상화해 만든 첫 번째
포스터예요.

21

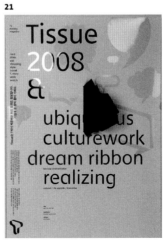

Tissue 포스터

22

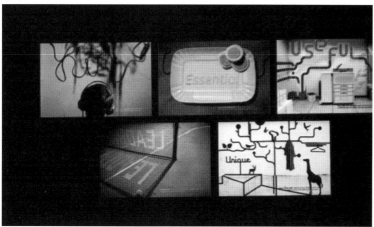

SK 텔레콤 T 브랜드북

SK 텔레콤에서 T 라는 브랜드를 새로 론칭했었잖아요.
한 2년 정도 된 건데 그때 브랜드 에센스[22]를
만들었어요. 보통 상품이나 서비스들이 브랜드
에센스를 가져요. 예를 들어 BMW 같은 경우는
'JOY'인데, 최근에 브랜드들이 브랜드 에센스를
만들어도 커뮤니케이션을 시각적으로 해야 한다는 게
트렌드예요. 단어로만 외치는 것보다 시각적 합의를
하자는 것이죠. T 역시 열 가지 단어를 선정했고
이것을 시각적으로 표현하는데 'Fun'이라는 것의
경험 종류가 다양하잖아요. Fun에 대한 경험치가
다르기 때문에 최소한 같은 구성원에게 'Fun이란
이런 것이다'라고 시각적인 해석의 약속을 정하고
저희가 그 예를 구현한 거죠. 그걸 유니크하게
타이포그래피로 표현했어요. 'Essential' 같은 경우는
삶은 달걀에 소금이 필수니까 소금으로 만들었어요.
나머지도 그런 관점으로 일상에 타이포그래피를 녹여
작업했어요.

100% 나일론

이건 『나일론』이란 잡지가 발간 1주년을 기념해
의뢰한 작업[23]이었어요. 「100% 나일론」이라는
작업이에요. 옷 태그에 보면 써 있는 것들 있잖아요.
보통 나일론이라고 하면 화학적인 옷감의 성질을
100% 나일론이라고 하지만 이건 성분을 떠난 100%
나일론 스타일이라는 다른 의미를 부여한 거예요.
실제로 제가 가진 거의 모든 옷의 라벨들을 잘라내고
레이아웃을 해서 뺄 거 빼고 작업했어요.

24

더디 폴라로이드 포스터

더디 – 감사 포스터

이 작업[24]은 굉장히 재미있어요. 예전에 더디라는
회사에 잠깐 있었는데 보통 개업식에 다녀가셨던
분들에게 감사 카드를 보내드리잖아요. 식상한 카드
대신 포스터로 감사 카드를 대신하자고 생각했죠.
개업식에 왔을 때 그분들을 찍어놓은 폴라로이드를
아스키코드로 다 바꿔놓고는 그 사람이 언제 왔는지
시간 순서대로 기록해놓고 그 안에 메시지를 적어
포스터로 보내드렸죠.

23

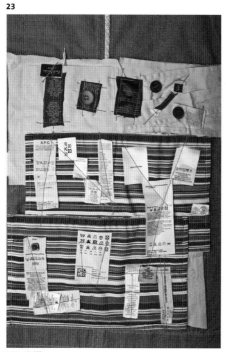

100% 나일론

This Connected

요새 컬시브 스크립트 폰트 타입페이스[25]라고 계속
연결해서 쓰는 폰트를 개발 중이에요. disconnect 는
단절된 거잖아요. 이게 컬시브 스크립트의 형식을
띠고 있지만 중간 중간 떨어져 있어요. 정확하게
말해선 컬시브 스크립트 폰트가 아닌 거죠. 처음엔
dis 라고 했다가 재미가 없는 것 같아 여기가
연결되어 있다고 해서 this connected 로 했어요.
데모 버전으로 장윤주 씨 포스터 작업을 했고요.

This Connected - Cursive Script Typeface

Room on the Rooftop – 장윤주 포스터

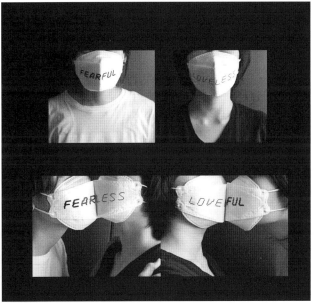

신종플루 마스크

더디 감사 포스터 – 확대면

신종플루 마스크

남성잡지 『아레나』에서 신종플루 마스크[26]를
제안해달라고 의뢰가 왔어요. 그때 저뿐만 아니라
저희 회사에서도 이걸로 제안했지만 내지에는
실리지 못했어요. 원래 요구했던 포맷에는 맞질
않아서요. 마스크를 쓴다는 것 자체가 loveless 하고
fearful 하지만 그걸 각각 반반씩 따로 떼어서 서로
키스하듯 붙이면 loveful 과 fearless 로 되는 거죠.
사랑으로 극복하자…….

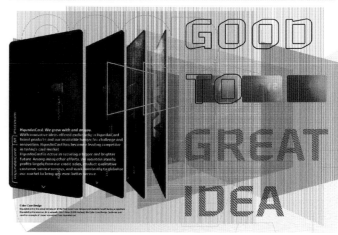

현대카드 애뉴얼 리포트 2008

현대카드 애뉴얼 리포트 2008

이건 현대카드와 진행한 애뉴얼 리포트[27]예요.
애뉴얼 리포트가 즉, 연차보고서잖아요. 이게
financial year가 2007년이니까 2008년 걸 한 거죠.
현대카드 2007년 슬로건이 'Good to Great'였어요.
그런 게 디자인 쪽에서 어떤 것이 있을까 하다가
화폐디자인 콘셉트를 디자인 요소로 잡아 작업했죠.
인쇄 효과라든가. 보통 화폐에는 인물이나 유적이
나오잖아요. 그 부분은 현대카드에 맞게 대치시키고
상품 운용이나 카드 상품, 인재 이야기, 글로벌한
내용들을 이런 화폐디자인의 포맷으로 담았어요.
만져보시면 실제 지폐같이 요철의 느낌이 느껴질
거예요.

— 이 작업이 일러스트레이터만으로 가능해요?
네, 그렇게 했어요.

— 이 정도 해상도면 힘들지 않아요?
아주 힘들죠. 오래 걸려요. 한 번 브랜딩하면
툭툭툭… 데이터 에러도 많이 생기고요. 왜냐하면 이
안에도 컬러 그라데이션을 주고, 브랜딩이 많이 섞여
있잖아요. 한 열 가지 이상의 레이어가 있기 때문에…
어쨌든 그렇게 진행했어요.

27-1

현대카드 애뉴얼 리포트 2008

현대카드 애뉴얼 리포트 2009

이건 [28] 애뉴얼 리포트에 프렌치 폴드를 이용해서
기본 그리드를 짠 거예요. 앞에 프린트하고, 안에
프린트해서 서로 간섭할 수 있도록 했어요. 얇은
종이를 써서 앞뒤가 서로 비쳐서 간섭을 일으켜
중첩될 수 있는 거죠.

— 무슨 콘셉트를 가지고 한 거예요?

이때의 콘셉트가 'Reaching New Heights'였으니까
각각의 출발점과 지향점을 원 그리드를 통해서
만들어놓고 이것들이 연결되면서 상승 확장등이
일어나는 것을 보여준 거예요. 특히 이 해에 실적이
좋아서 그걸 강조하자고 했거든요. 실적이 나오는
부분은 Dot Matrix 체를 쓰고, 안쪽에 있는 유닛과
연결하는……. 실적의 그래프는 일상적인 이미지
위에 이런 다이어그램을 어떻게 녹여낼 수 있을지
시도했고요. 동그라미 유닛을 안쪽으로 활용했어요.

28

현대카드 애뉴얼 리포트 2009

28-1

현대카드 애뉴얼 리포트 2009 – 프렌치 폴드

이건 2006년에 작업한 SK 텔레콤 애뉴얼 리포트[29]
입니다. 표지만 봐도 알겠지만 이런 구조적인 것들을
이용해서 타이포그래피적인 재미를 줄 수 있어요.
사실 재킷이 없으면 그냥 텍스트잖아요? 이때 SK
텔레콤에서 다음 비즈니스를 무엇을 할지 현재와
미래에 대한 부분들을 고민하던 때였어요.

그러다가 'From something to something'이라는
문구를 떠올리고 something 부분을 빈
칸으로 놔두자는 콘셉트를 제안했죠. 그래서
'From____to____'라는 콘셉트가 완성됐어요.
보시면 책등의 제목은 'From to'인데 'From SK,
To You'라고 해서 SK 텔레콤에서 고객에게… 그렇게
안의 구조를 다 맞췄어요.

이제 타이포그래피적인 재미를 보여드릴게요. 여기에
텍스트가 흘러서 'FROM MY LIFE TO OUR LIVES'가
되잖아요. 그런데 넘겨보면 'MY LIFE', 'OUR LIVES'
카피가 번지점프하는 사람의 헬멧에 일상적으로
붙어 있는 스티커처럼 처리되어 있어요. 언뜻 보면
이미지처럼 보이지만 타이포그래피적인 역할을 하고
있는 거죠. 그리고 빈칸을 뚫어놓은 이 페이지를
앞장에 맞춰도 뒷장에 맞춰도 카피가 완성되는
거예요.

— 카피 쓰는 게 골치 아팠겠어요. 양쪽 다 말이
되어야 하니까.

미국 카피라이터가 대체 이걸 왜 하느냐고 물었죠.
하하.

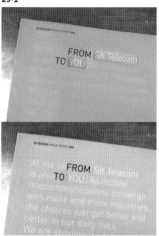

SK 텔레콤 애뉴얼 리포트 2006 – 표지

29

SK 텔레콤 애뉴얼 리포트 2006

LG 전자 애뉴얼 리포트 2006

LG전자 애뉴얼 리포트 2006

이건 LG전자의 애뉴얼 리포트30. 'I'm feeling'이란
콘셉트예요. I'm styling, I'm taking… 이런 콘셉트로
내지를 디자인했는데 어떻게 좀 더 감각적으로
표현할지 고민하다가 시온 잉크를 찾았어요.
차가워지면 파란색이 되는 맥주 있잖아요. 또 온도계
중에 처음엔 까맣게 보이다가 손을 떼면 글자가
나타나는 게 있어요. 같은 원리예요. 손으로 만졌다가
떼었을 때 나타나는 글자. 그런 콘셉트를 최대한
표지에 드러냈어요. 이걸 느끼면서 다시 글로 읽는
기법을 시도했죠. 그런데 시온 잉크가 상당히 비싸요.
한 통에 천 만원 이상이에요. 그렇게 비싼데도
불구하고 했어요. ARC Awards와 RED DOT에서
표지상도 받은 프로젝트였죠.

SK 텔레콤 애뉴얼 리포트 2008

요새 SK 텔레콤에서 알파라이징이라고 광고하잖아요.
그건 B2C 가 아닌 B2B 비즈니스예요. 이게 B2B
비즈니스에 오리엔트된 리포트31예요. 앞의 애뉴얼
리포트와는 톤이 완전히 달라요.

— B2B의 B가 어디예요?

의료 쪽이 될 수도 있고, 자동차 회사가 될 수도
있죠. 솔루션을 제공할 수 있다라는 콘셉트예요.
예를 들어 여러 의료센터를 센서링 기술과
네트워크 시스템과 알파라이징해서 새로운 개념의
서비스를 만든다……. 그런 것들에 대한 게
알파라이징 심벌로 나온 거예요. 이 리포트에는
테스티모니얼(testimonial)로 두 명을 등장시켰어요.
자동차 분야에 계시는 임원 분과 SK 텔레콤의 담당자.
SK 텔레콤과 만나서 새로운 비즈니스 솔루션을 만들
수 있다는 것을 뜻하는 거예요. 또 금융계통이나 의료
분야 등등 계속 확장되는 것이고요.

SK 텔레콤 애뉴얼 리포트 2008

'est 1894'라는 햄버거 가게 프로젝트[32]예요. 햄버거가 최초로 생긴 게 1895년이거든요. 그보다 1년 전에 햄버거프로토타입으로 만들었다는 가상스토리로 만든 브랜드입니다. 처음 아이덴티티를 개발할 때 로고타입은 보통 est라는 년도를 표기하는 쿠퍼블랙체를 많이들 써요. 그래서 'est 1894'를 쿠퍼블랙을 써서 만들었는데 너무 평범한 거예요. 아무리 모던하게 다듬어도 이 범주에서 바뀌질 않아서 다른 타이포그래픽 요소로 보강하자고 생각했어요. 그래서 다양한 서체들을 놓고 그것들의 활용 자체가 아이덴티티의 보조적인 역할을 할 수 있도록 만들었어요.

— 이 타입들이 건물에 프린팅되어 있는 건가요?

실제로 레이저커팅이 되어 있어요. 안으로 깊이 들어가서 밤에는 조명이 켜지고요. 재미있는 게 처음에는 패키지부터 시작했어요. 타이포 오리엔트된 회사여서 그걸 중심으로 아이데이션을 했어요. 그러다가 사람들은 상징적인 걸 원한다, 꼭 심벌 하나로 유지되는 게 아니고 건물 전체가 아이코닉하면 어떨까, 하면서 서로 아이디어를 내다가 파사드 자체를 심볼화하자, 라고 이야기가 된 거예요. 그래서 인테리어와, 패키지, 심벌 모든 것이 같이 만들어진 거죠. 좀 더 드라마틱하게 구름도 달고요.

32

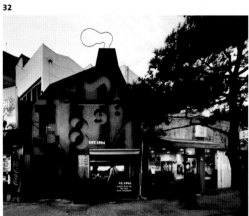

est 1894 – 전경

32-1

est 1894 – 벽면 디스플레이

est 1894 스토리북 – 펼침면

est 1894 스토리북

est 1894 스토리북

이건 작은 스토리북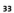인데 어떻게 햄버거를
요리했는지, 어떻게 생겼는지, 이 안에 재료는
어떤 게 들어가고, 어떻게 굽는지 표현했어요. 이게
우리의 전체 엘리먼트라고 보시면 돼요. 다양한
타이포그래피가 약한 브랜드의 아이덴티티를
보강해주는 거죠.

이상 100주년 기념 전시 작품

타이포그라피 학회에서 주최한 '이상 100주년' 전시에
낸 작업[34]이에요. 시라는 것이 기존에 있는 단어들을
작가에 따라 그들만의 규칙으로 조합하는 건데, 그런
의미에서 견출지라는 형식이 있고 그 형식에 누가
무엇을 채워넣느냐, 어떤 모양과 크기, 색으로 규칙을
만드느냐에 따라 달라지고 새로워지는 시의 형식을
보여준 작업이에요. 다양한 견출지를 놓고 재조합해서
그 안을 사람들이 계속 채워나가는 식의, 시의 구조를
보여주는 작업이에요. 이 작업의 제목이 「시(視)낭송
Reading of the imagery」인데, 같은 시라도 읽는
사람에 따라 감정과 표현이 모두 다를 수 있다는 것을
시의 구조와 함께 보여준 작업이에요.

시(視)낭송 Reading of the imagery — 이상 100주년 기념 전시 작품

— 말씀하실 때 '타이포그래피적'이라고 하셨어요.
타이포그래피적이라는 게 단순히 글씨만 가지고
말하는 게 아니잖아요. 어떤 걸 의미할까요?

타이포그래피를 통해 이미지를 상상할 수 있다면,
그게 가장 좋은 장점이라고 생각해요. 그러니까
이미지를 제외하고, 타입으로 인한 타입에 의해서
고의적인 상상을 하게 한다든지, 그리고 그게 또 다른
이미지를 전달할 수 있다면 타이포그래피적이라고
이야기하는 거죠.

— 딩벳 폰트도 그렇고, 뭔가 그것만이 가지고 있는
약속된 의미가 없는 것도 타이포그래피적이라고
생각하세요?

최근에는 그렇다고 봐요. 트렌디한 타이포그래피
세팅이나 방법만 볼 게 아니에요. 방법은 계속 바뀌고
있거든요? 그런데 딩벳 폰트는 그게 아니에요.
dual meaning을 가지고 있는 글자. 거기에서
사람들이 의미를 찾았을 때 느끼는 쾌감 같은 것들.
이런 것들을 타이포그래피로 한정 짓기에는 계속
바뀌고 있다고 보여지죠. 그런 논의는 좀 그런 것
같아요. 한국적 디자인이 무엇이냐를 계속 따지는
것들. 한글의 순수성 이야기. 세상은 계속 변하고
다양해지는데 가능성을 그런 범주 안에 놓는다면
그건 닫혀 있는 게 아닌가, 라는 생각이 조금 들어요.

— 타이포그래피가 어느 정도 규칙이나 룰 같은
것을 지키기 때문에 그런 거 아닐까요?

그게 표준화된 지는 꽤 오래됐다는 생각이 들어요.
예전에는 타이포그래퍼가 어떻게 보면 다른 사람들이
근접할 수 없었던 개념의 위치였고 남들이 가지지
못하는 기술, 노하우, 전문성 등을 가졌었는데…
사실 놀란 게 요즘 애플에서 기본적으로 번들,
디폴트로 제공되는 디자인이 보통 디자인보다
더 낫다는 거예요. 그런데 그게 번들로 소비자들에게
그냥 주어지는 거예요. 이것에는 장단점이 있다고
할 수 있는데, 안 좋은 디자인이 표준화될 수도 있는
반면에 일반인들이 좋은 디자인을 쓸 수 있는 기회가
제공되기도 하잖아요. 그러니까 아까 말한 룰은 거의
기본이 되어가고 있고, 그걸 유니크하게 바꾸는 작업이
오히려 현대 타이포그래퍼, 디자이너들이 해야 될 일이
아닌가, 라는 생각이 들죠.

— 기존에 있던 걸로 모티브를 따거나 거의 차용하는
경우가 있잖아요. 기존의 시스템을 그대로 가지고
와서 일부분만 살짝 바꾸는 것들도 디자인이라 할 수
있을까요?

항상 뭔가를 조형적으로 아름답게 만드는 게
디자이너라는 시대는 지났다고 봐요. 물론 그건
기본적인 우리의 업이기는 하지만…….
전 nondesign이라는 게 중요하다고 생각해요.
디자인을 하지 않은 것. 그대로의 사물을 가지고
의미를 바꾸는 것. 그게 디자이너들이 생각해야 되는
다음 단계라고 생각하거든요. 앞서 말한 Tronic이나
펜디 작업은 어떤 관점에서 보면 디자인을 한 게
아니죠. 원래 있던 것을 가져온 것뿐이니까요. 하지만
가져온 것에 대한 의미가 무엇인지, 왜 의미를
shifting을 했는지에 대한 것들이 보여진다면 의미가
있다고 봐요. 리처드 프린스(Richard Prince)는
포토그래퍼인 동시에 페인터인데 그 사람의 사진이
미술품 경매의 사진 부문에서 역사상 가장 고가에
팔렸어요. 그런데 그 사진이 말보로의 카우보이 광고
사진을 재촬영한 사진이었어요. 우리가 생각하기에
그게 무슨 포토그래피야, 라고 볼 수 있죠. 물론
그 계통에서도 논의가 많았지만요.
그가 이야기하는 건 사진의 가장 기본적인 기능인
기록성, 사실성이라는 것에 중심을 두었죠.
리포토그래피(re-photography)라는 게 사실성과
기록성에 어떤 역할을 하느냐. 예를 들어 5천 피트
상공에서 찍은 아마존의 밀림 사진이 있잖아요. 사실
아마존이라는 게 실제로 가본 사람은 아무도 없는데
사람들은 그 사진을 보면서 그 모습을 아마존이라고
믿고 통용되고 있어요. 그게 사회적으로 조작된
공통된 이미지라고 해도 사람들은 의심하지 않아요.
믿기로 모두가 약속한 것이죠. 그런데 말보로 광고
같은 경우에는 우리가 매일 보는 거예요. 당시만
해도 그 광고가 항상 잡지의 뒷표지나 내지, 공항
빌보드라든지 아주 일상적인 곳에 있었어요. 우리가
아주 근접하게 현실 속에서 볼 수 있는 사실의
것이라는 거죠. 이게 훨씬 더 현실적이라는 의미를
그 사람은 리포토그래피를 통해 표현한 거예요. 그런
개념이에요. 물론 조형적인 시도들도 많이 하지만
기존에 가지고 있는 것들을 어떻게 shifting할지를
저는 더 고민해요.

— 「팬디 바게트 백」 같은 작업을 볼 때, 세관 신고서라는 실제 서식을 차용하셨어요, 서식과 더 가깝게 더 하기 위해서 좀 더 서식같이, 좀 더 진짜같이 하다 보면, 결국 세관신고서가 되어버리고 말 것 같은데요. 결국 차용한 사물, 그 자체가 될 것 같은데 그럼 이 작업은 그 서식도 아니고, 그렇다고 백도 아니고… 뭘까요?

그 상황에서 기존의 것과 똑같이 갈 것인지, 아니면 갖고 있는 메시지만 가지고 갈 것인지는 디자이너가 선택해야 되는 기준이라고 생각해요. 그걸 그대로 재현 또는 복제하는 것이 메시지를 강화시키는 데 좋겠다고 판단한 경우는 그렇게 가야 하는 거죠. 그건 작가들 또는 디자이너들이 판단하는 선이겠죠. 각각 개인에 따라서요. 개인이 판단한 선이 아주 미니멈한 커뮤니케이션만을 하겠다라는 거면 그 선까지 끌고 갈 수도 있겠고요. 그 부분은 계속 논의되어야 하지 않을까요.

— 미국에서도 공부하셔서 작업에 주로 영어를 사용하시잖아요. 그런데 보통 디자이너들은 철저하게 한국적인 감수성 안에서 영어를, 외국어를 받아들이게 되니까 한계를 느끼는 경우가 있어요. 외국어로 작업하시는 데 불편한 부분은 없으세요?

없어요. 하하. 저는 저희 디자인에 대해 다분히 한국적이라고 이야기해요. 그러니까 그건 제가 살아온 기간, 교육받은 기간, 성장한 기간이 어디에 근거를 두고 있는지, 사고하는 근거가 어딘지에 따라 많이 다르다고 생각해요. 제가 미국에서 교육받아봤자 2년 공부한 건데 그걸 통해 미국적인 디자인을 한다라고 할 수 없죠. 제 베이스는 한국에 있으니까요. 또 제가 영어를 다룬다고 해서 한국적인 디자인이 아니라고 할 수도 없는 거예요. 다만 소재주의적이지 않았으면 좋겠다는 거죠. 제가 다룬 주제가 한글이고, 한국적인 정서를 담은 것이고, 그래서 한국적인 디자인이라고 판단하는 것에는 반대해요. 동시대에 어디 살았느냐가 참 중요해요.

한국인이지만 미국에서 30년을 산 사람은 한국적인 디자인을 하기가 어려워요. 환경 자체가 달라요. 예를 들어 우리가 산에 대한 비례를 그릴 때 어때요? 우리는 남산을 기준으로 완만하게 그리죠. 하지만 일본인들은 뾰족하게 그려요. 또 캘리포니아 쪽은 산이라는 걸 본 적이 없어서 직선에 가까운 곡선을 그려요. 나라마다 비례감이 다른 거예요. 그러니까 여러분이 밀레의 만종 같은 그림을 보면 '아, 저런 색감을 어떻게 찾아냈을까!' 하고 감동하지만, 실제 그 나라에 가면 그 컬러가 있는 거죠. 실제 석양이 질 때 그 컬러를 볼 수 있는 거예요. 컬러감이라든지 비례감이라든지 조형감이라는 게 자신이 태어난 환경과 같이 어울릴 수밖에 없어요. 물론 공통적으로 인간이 커뮤니케이션해야 되는 공통분모는 따로 있겠죠. 그렇지만 그런 기본적인 조형의 어법이라든지 룰은 사실 체험적으로 이미 자신의 몸 안에 들어와 있다는 생각이 들어요. 그래서 미국적인 디자인이냐, 네덜란드적인 디자인이냐, 한국적인 디자인이냐 구분하는 건 본인의 배경과 관계가 있다고 생각해요.

— 현재 하시는 프로젝트가 거의 기업 관련된 일이고, 애뉴얼 리포트라고 치면 얼만큼 되나요?

애뉴얼 리포트나 브로슈어가 30%, 그다음 한국 또는 외국 브랜드 관련된 게 한 50%. 뭐, 아이덴티티도 있고 공간도 있고 요샌 다양해요.

— 애뉴얼 리포트라면 득과 실이 있을 것 같아요. 사실 진짜 책도 아닌데 동원되는 기법은 상당히 여러 가지잖아요.

사실 애뉴얼 리포트가 참 재미있는 미디어예요. 기초가 감성을 자극하는 게 아니라 매우 사실적인 걸 담죠. 연차보고서라는 게 전년도의 실적을 바탕으로 다음 해 목표와 계획을 어떻게 할지 전략을 보여주는 거예요. 전년도의 실적을 베이스로 다음을 예상하기 때문에 어떻게 보면 인포메이션그래픽을 바탕으로 한 생각과 콘셉트를 전달하는 것이 공존하는 그런 매체라고 봐야 되거든요? 회사의 투자를 결정하는 부서와 작업하기 때문에 이성적으로 접근하면서도 감성적인 것이 공존하는 재미있는 매체예요. 그게 매력이면서도 한계이기도 하죠. 말씀하신 것처럼 전통적인 책의 구조는 아니고 현대의 IR 도구 중 하나 또는 아주 작은 파트라고 생각해요.

— 포스터로 졸업논문집을 만드셨잖아요. 그 포스터들 재질이 약간 재생지 같은데… 실제로 미국에서 사용되는 포스터들도 그런 재질인가요?

그렇진 않아요. 그게 디자이너의 취향대로 이루어진 건 아니에요. 그리고 제 프로젝트는 재생지를 사용하지 않았어요. 사실 클라이언트들의 목적이 있어요. 환경을 강조해야 된다는 등의……. 하지만 사실 그 사람들이 얼만큼 환경을 생각하며 재생지를 사용하는지 의구심이 들어요. 패키지 중에 재생지처럼 보이는데 사실 인쇄로 재생지의 퀄리티를 낸 것이 있어요. 사람들에게 자연친화적인 느낌을 주려고 하는데 비용적으로나, 구조적으로 그걸 해결하려니까 너무 어려운 거예요. 비용 대비해서나 생산적으로 보아도… 그보다 좀 더 적극적인 경우라고 하면 예를 들어 이용제 선생님의 '아끼는 글자' 있잖아요. 잉크의 양을 30% 줄인다. 이런 게 더 적극적인 거죠.

— 예쁘게 해야 할까, 아니면 어떤 철학적인 의미론을 갖는 것이 중요할까, 어떤 것이 더 좋은 디자인인지 고민하는데 사실 디자이너가 인문학자는 아니잖아요. 한계가 있는 거죠. 차라리 인문학자들이 디자인을 하는 게 제대로 된 게 아닐까, 라는 생각도 해봤어요.

그런데 인문학자도 비주얼라이징하기 어렵겠죠. 그것에 대한 사회적인 공통분모가 무엇인지, 소통할 수 있는 대상이 무엇인지, 사회를 어떻게 읽어야 되는지는 말할 수 있겠지만요. 항상 고민하지만 결국 양쪽 모두가 정답이라고 생각해요. 기본적으로 어느 순간에는 form에 미쳐야 하고, 또 어떤 순간에는 개념에 미쳐야 해요. 두 가지가 공존하지 않으면 안 된다고 생각해요. 어떤 대상을 어떤 메시지로 이야기할 것인가에 따라서 어떤 것은 포멀하게 가야 하는 부분이 있는가 하면 어떤 것은 개념만 투영했을 때 좋은 작업이 되기도 하죠. 그것은 프로젝트마다 본인이 치열하게 고민해야 돼요. 사실 최소화해서 커뮤니케이션할 수 있는 게 가장 좋다고 생각하는데 그건 기준이 하나 있는 것 같아요. 현대미술이 개념미술로 가면서 사람들이 쓰레기라고 했죠. 그건 사람들이 공감하지 못하는 부분들이 있기 때문이에요. 사실 대부분의 현대미술이 어렵다고 하지만 들으면 들을수록 이해할 수 있거든요.

그런데 디자이너에게 그런 시간이 주어지느냐, 그건 아니에요. 사람들이 보고 판단하는 데 길어야 5분, 짧게는 10초라고 한다면 그에 맞는 소통의 기술을 가져야 하는 거예요. 어떤 때는 비주얼적으로, 포멀하게, 또 어떤 때는 개념적으로. 그게 또 자신이 어떤 미디어를 가지고 있고, 어떤 것을 전달하느냐에 따라 좌지우지돼요. 그런데 전에 누군가 학생들은 아직 놓을 만큼 다 쥐어 보지 않았다라는 이야기를 하더라고요. 그러니까 디자인적으로, 시스템적으로, 전통적으로 다 해보고서 버리기 시작해야지, 아무것도 가져본 적, 시도해본 적이 없으면 버릴 것도 없는 거예요. 가지는 것도 버리는 것도 치열하게 해봐야 한다는 거죠. 얼마만큼 자신이 비주얼적으로 끌어갈 수 있을지, 또 그걸 얼마만큼 매력적으로 만들 수 있을지는 학생 때 실험해보지 않으면 할 시간이 없어요. 그리고 나서 가장 최소한의 요소만 가지고 커뮤니케이션하는 거죠. 그래서 자신이 인문학자가 되어야 하느냐는 논의는 사실 주변을 얼마나 잘 읽고 관심을 갖고 있느냐, 라는 방향으로 접근하는 게 훨씬 더 편해요. 그걸 인류학적으로 접근하면 좋겠죠. 그런데 지금 세상 돌아가는 방식을 제 나름대로 해석하자면 광고나 그래픽 작품이 재미있다고 생각하는 건 공감하고 있다는 거거든요. 그걸 만든 사람들이 나와 같은 세상을 살면서 동시대를 읽고 있다는 거고, 커뮤니케이션하는 요소를 잘 알고 있다는 거예요. 그러니까 항상 꾸준히 주변의 것들, 트렌드, 사회 현상들이 어떤 아이덴티티나 공통점이 있는지를 발견해내는 게 여러분의 중요한 역할이라고 생각해요. 인류학자든 사회학자든 마찬가지로 디자이너또한 시대를 보면서 시대를 읽는 거예요. 그걸 그래픽디자인의 눈으로 읽으라는 거죠. 인문학적인 것도 참고하면서.

— 설명이 필요한 디자인이 있고, 필요 없는
디자인이 있잖아요. 설명을 해주지 않으면 알 수
없는 디자인도 디자인이라고 할 수 있나요?

그냥 디자인 하나를 놓고 보면 당연히 이해하지
못한다고 봐요. 디자인이 놓여 있는 환경과 사람들이
디자인을 보게 되는 조건을 봐야 해요. 예를 들어 어떤
작업은 전시를 위해 준비된 거예요. 전시에 가기 위해
사람들은 '타이포그라피 학회에서 하는 이상 100주년
기념 전시다'라는 기본 정보를 갖고 가죠. 그리고
작가마다 시를 재해석하거나 시의 형태를 어떻게
직접적으로 치환할지에 대한 기본적인 정보를 가지고
가요. 작품을 대하고 읽으려 노력하는 기본적인 구조가
짜여 있는 환경에서 보는 거예요. 그런데 이걸 가지고
광고나 기업의 이미지 홍보로 쓰면 아무리 좋다고
이야기해도 소용없는 거죠. 항상 사람과 매체가 쓰이는
구조, 관계들을 판단해서 작업의 수위를 조절해야죠.
또 그 작업을 이것저것 시도하며 다양하게 접근해보라는
거예요. 대상이 누구냐에 따라 어떤 건 한번에 쉽게
커뮤니케이션되기도 해요. 디자인 관련된 사람들과
일반인들은 당연히 차이가 있으니까요. 저희가
내부적으로 디자인하는 커머셜한 작업들은 차이가
많이 나요. 어떤 광고주를 만나느냐에 따라서도 많이
달라져요. 매번 좋은 프로젝트를 이끌어내기 힘들죠.
회사에서 어떤 방향성을 갖고 있느냐도 연관이 있고요.

— 타이포그래피에 관련된 책을 한 권 소개해주세요.

기회가 되면 『Endcommercial』[35]이라는 책을
찾아보세요. 그 책에는 텍스트가 없고 다 사진이에요.
사진에서 메시지를 읽고 공통점을 찾아내는 거예요.
첫 페이지를 보면 목차 부분이 flow chart처럼
되어 있어요. 이 책이 'Reading the City'라는
부제를 가지고 있어요. 도시를 읽는 방식에 대한
내용인데, 일단 city를 그래픽디자이너들의 키워드로
분류했어요. 그리고 도시의 공통적인 부분을 다시
촬영했어요. milk crate 라고 우유 배달하는 플라스틱
상자 있잖아요. 대부분의 사람들은 그걸 다른
용도로 써요. 책을 넣어놓거나 스트리트 밴드들이
의자로 쓰죠. 그런 현상들을 연결하고, 그것을
어떤 키워드로, 어떤 단어로 커뮤니케이션할지를
정리했어요. 텍스트가 없는데도 보면 볼수록 여기에
어떤 메시지를 넣으면 좋겠다, 라는 생각이 떠올라요.

35

ENDCOMMERCIAL / Reading the City
Florian Böhm, Luca Pizzaroni,
Wolfgang Scheppe Hatje Cantz Publishers, 2002

End Commercial

최문경

반복과 훈련은 작업을 시작할 때마다 생기는 막연한 두려움을 없애준다.

그래픽디자이너 최문경은 미국 로드 아일랜드 스쿨 오브
디자인에서 시각디자인, 스위스 바젤 디자인학교에서
타이포그래피를 전공했다. 에프아이디, 홍디자인,
홍익대학교 디자인연구소를 거쳐 서울 상수동에 엑스트라
볼드라는 작업실을 열었다. 디플러스 잡지의 '타이포그래피
투모로우' 코너를 기획하여 세계 타이포그래퍼들의 다양한
생각을 국내에 소개하기도 했으며, 현재 홍익대학교와
한국예술종합학교에서 타이포그래피를 가르치고 있다.

1
라스코 동굴 | Lascaux
프랑스 남서쪽에 있는 복잡한 동굴. 이 동굴 안의 기원전
15000년 ~ 13000년으로 추정되는 후기 구석기 시대
그림이 유명하다. 이 그림들은 사실적으로 그려진 큰 짐승들로
그 근처의 화석에 의하면 당시에 살았던 동물이다.

1

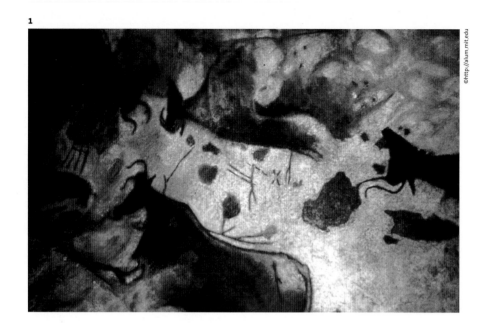

©http://alum.mit.edu

시작

여기 계신 분들과 제가 현재 몸담고 있는 시각디자인
혹은 타이포그래피 분야의 역사를 한번 끝까지
거슬러 올라가 봤어요. 각 분야에서 가장 이른 형태의
상징적 이미지들입니다.

쐐기문자 | Cuneiform Script

쐐기문자 또는 설형문자는 수메르인들이 기원전
3000년경부터 사용했던 상형문자로, 현재 알려진 것 중 가장
최초의 문자이다.

구텐베르크 성경 | Gutenberg Bible

구텐베르크 성경 또는 42줄 성경은 15세기에 요하네스
구텐베르크가 인쇄한 라틴어 불가타 성경이다. 한 쪽에
42줄로 인쇄가 되어 있어 42줄 성서라고 부르기도 한다.
구텐베르크의 활자로 찍은 역사상 최초의 작품이라고 알려져
있으나, 사실은 그렇지 않으며, '구텐베르크 혁명', '인쇄시대'의
상징적인 아이콘이 되었다.

2

©http://library.yale.edu

3

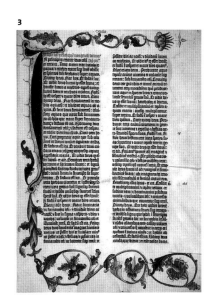

라스코 동굴 벽화

라스코 동굴 벽화[1]를 그래픽디자인의 시초라고
하잖아요. 약 만 오천 년 전의 일입니다.
혹은 그 이전일지도 모르고요.

쐐기문자

다들 아시는 쐐기문자[2]예요. 이건 삼천 년 정도
됐죠. 만약 쐐기문자를 문자의 시작으로 본다면 이를
타이포그래피 역사의 시작으로도 볼 수 있겠죠.
사실 타이포그래피의 시작이라기보다는 글자꼴디자인
역사의 시작으로 보는 편이 나을 것 같아요.

구텐베르크 성경

구텐베르크의 성경[3]이에요. 한 오백 년 전이죠.
이때부터 납활자가 생겼으니, 진짜 타이포그래피의
시작은 여기에서부터라고 볼 수 있어요.
타이포그래피가 활자인쇄술로부터 시작한 점을 잊지
않는다면 이 분야의 속성을 바로 이해할 수 있어요.

4

바젤 디자인학교 | The Basel School of Design
1960년대부터 세계 그래픽디자인사에 큰 발자국을
남겨왔다. 아민 호프만과 에밀 루더 지휘 아래 그래픽
디자인, 타이포그래피 학과가 틀을 갖췄고 이를 통해 현대
그래픽디자인 교육의 기준이 만들어졌다. 아래 사진에서
볼 수 있는 학교 앞 조형물은 한스 아르프의 작품이다.

6

그래픽디자인 심화과정 |
Advanced Class for Graphic Design
1968년 당시 만들어진 그래픽디자인 심화과정을 소개하는 글.
아래의 강사진을 소개하는 당시 잡지에선 스위스 타이포그래피계의
주요 인물들의 얼굴을 찾아볼 수 있다.

4

6

바젤 디자인학교

타이포그래피가 그래픽디자인에 속하는 세상이
된 지 오래고, 글자꼴디자인이 타이포그래피에
포함되어 있는 것도 놀랍지 않아요.

이제 스위스의 바젤 디자인학교[4] 이야기를 할게요.
앞에서 한 역사 이야기에 비하면 이건 최근
이야기네요. 50년 정도밖에 안됐지만 지금은
역사 속으로 들어간 이야기예요. 이때까지만 해도
그래픽디자이너와 타이포그래퍼가 따로 있었고
서로 다른 역할을 가지고 함께 작업했어요. 이 학교의
이야기를 통해서 스위스 타이포그래피에 대한
이야기들을 편하게 풀어내볼까 해요.

바젤 디자인학교의 인물들

왼쪽부터 한스 아르프, 에밀 루더, 아민 호프만이에요.
이 사진[5]에는 없지만 볼프강 바인가르트와 유명하진
않지만 존경받는 인물인 쿠어트 하우어트도 있어요.

1968년도에 그래픽디자인 심화과정[6]이라는 국제
프로그램이 생겼어요. 당시 스위스 타이포그래피가
국제 디자인 양식으로 이미 유명해져 있었는데,
학교의 리더였던 호프만이 예일에서 강의하고,
폴 랜드와 브리사고에서 여름 프로그램을 열면서
바젤 디자인학교에 대해 알렸죠. 덕분에 굉장히 많은
미국인들이 그래픽디자인 심화과정에 참여했어요.

에밀 루더는 아민 호프만과 함께 이 프로그램을
만든 사람으로 당시 학교의 학과장을 맡았어요.
에밀 루더는 타이포그래퍼 출신이었고, 아민 호프만은
그래픽디자이너였죠. 60년대 말에 바인가르트가
학교에 합류했고, 루더의 뒤를 이어 바젤
디자인학교의 타이포그래피를 책임지게 됩니다.
이 두 타이포그래퍼의 이야기를 통해 좀 더 자세한
이야기를 할게요.

5

©Marguerite Arp-Hagenbach

5 (왼쪽부터)

한스 아르프 | Hans Arp (1887 ~ 1966)
프랑스 출생의 화가 및 조각가. 바이마르의 아카데미에서
공부했고 그 후 취리히에서 다다이즘 운동을 일으켜
주도적으로 활동했으며, 그림 제작·출판 활동에도 주력했다.
극단적으로 단순한 형태와 경쾌한 선에 의한 아름다움을
추구했다.

에밀 루더 | Emil Ruder (1914 ~ 1970)
그래픽 디자이너 타이포그래퍼, 교육자. 식자공으로 도제
수업을 거쳐 취리히의 응용미술학교에서 수학하고 바젤
디자인학교에서 정식 교사로 발령을 받았다. 뉴욕의
국제 타이포그래픽 아트 센터의 공동 창설자이다. 바젤
응용미술전문학교 학장과 응용미술박물관 관장을 역임했다.

아민 호프만 | Armin Hofmann (1920 ~ 2005)
스위스 출생의 그래픽디자이너. 취리히의 국립예술학교에서
공부했으며 바젤과 베른에서 리도그래퍼로 일했다. 그는
바젤 디자인학교에서 에밀 루더와 함께 그래픽디자인 학부를
이끌게 되는데, 이는 스위스의 스타일을 담은 그래픽디자인을
개발하는 데 큰 도움이 되었다.

©Armin Hofmann

예일 대학에서 강의 중인 아민 호프만

©Armin Hofmann

에밀 루더와 아민 호프만 부부

8

루더의 기고문 『현대의 타이포그래피』
1959년 『TM』 특별호 '통합적 타이포그래피'에서는
모더니즘의 발전사에 대해 연구했다. 루더는 대담하게 자신의
기고문 제목을 과거 치홀트의 글 '현대의 타이포그래피'에서
따왔다. 치홀트는 이 글에서 다음과 같이 주장한다.

> 그래픽디자이너는 기본적으로 시각적이어야 하고,
> 색과 형태를 다룰 줄 아는 사람이어야 하며, 자신의
> 능력을 과시하기 위해 현란한 그래픽을 사용하는
> 아이디어 맨이라기보다는 화가나 도안가에 가깝다.*

루더는 이 견해에 이의를 제기했다. 그는 4년 간의 전문
직업교육을 받은 좋은 디자이너가 식자공의 중요한 파트너라
주장했다. 무엇보다도, 그가 의견을 달리한 부분은 비대칭에
관한 것이었다. 치홀트는 계속 타이포그래피는 본질적으로
대칭적이며 글줄 '가운데 맞추기' 정렬법이 기술적으로
간단하다고 주장했다. 루더의 의견은 반대였다. 그는 비대칭에
대해서 다음과 같이 썼다.

> '비대칭'은 기술적으로 가장 쉽고 논리적이다. 일단 앞선
> 맞추기를 하면 글줄은 공간을 자유롭게 차지한다.
> … 가운데 맞추기는 논리성이 떨어진다. 수작업이나
> 기계 조판을 할 때 할 일이 더 많아진다.**

* TM, special issue, June/July 1959. p.363
** Ibid., P. 363~364
리처드 홀리스, 『스위스 그래픽 디자인』, 세미콜론, 2007

9

『리어왕』을 위한 표지 디자인 |
book cover for 『The Tragedy of king Lear』,
PenguinClassics, by Jan Tchihold, 1937

10

팽귄 북스 시리즈 디자인 판형을 위한 드로잉 |
Original hand drawn design template for Penguin
Books series, by Jan Tchihold 1948

11

『향연』을 위한 표지 디자인 |
book cover for 『The Symposium』, PenguinClassics, by
Jan Tchihold, 1951

<< 얀 치홀트의 후기 작업들 >>

9　　　　**10**　　　　**11**

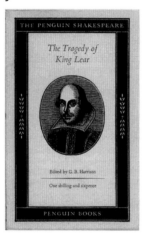

에밀 루더와 얀 치홀트

에밀 루더에게는 얀 치홀트[7]란 막아야 할 상대가
있었어요. 영국 펭귄사의 아트디렉터로 많이 알려져
있는 얀 치홀트도 2차 세계대전 때 스위스에
내려왔다가 바젤 디자인학교에서 잠깐 가르쳤죠.

얀 치홀트는 대칭 타이포그래피에서 비대칭
타이포그래피를 주장하다가 다시 대칭
타이포그래피로 돌아갔죠. 그 이유에 대해서
여러 가지 이야기가 있지만, 당시 그가 댄 이유는
비대칭 타이포그래피가 시장에서 많이 팔리지 않기
때문이라고 해요. 그런데 많은 사람들이 이야기하는
이유는 또 달라요. 얀 치홀트를 따라 사람들이 모두
비대칭을 시작했는데, 내가 먼저 유행시켰는데
남들이 다 따라 하면 다시 다른 데로 가고 싶은 그런
마음 있잖아요. 그래서 다시 대칭 타이포그래피로
돌아갔을 거란 설도 있어요. 얀 치홀트와 함께 비대칭
타이포그래피를 주장하던 에밀 루더의 입장에서는
얀 치홀트가 대칭 타이포그래피로 돌아가면서 비난할
상대가 생긴 셈이니 신나기도 했을 거예요.
그렇게 그를 비난하면서[8] 비대칭 타이포그래피의
중요성을 주장하고 지켜가는 쪽이 된 거예요.
루더의 입장에선 굉장히 좋은 적이 생긴 거죠.

12
영화 「이름없는 여인 2」를 위한 포스터 |
poster for flim 「DIe Frau Ohne Namen
(The Women without a name 2)」 by Jan Tchihold,
1927

13
영화 「제너럴」을 위한 포스터 |
poster for film 「the General」 by Jan Tchihold, 1927

14
「신 타이포그래피」 표지 |
book cover for 「Die Neue Typogrhie」 by Jan Tchihold,
1928

15
'구성주의자 전시' 를 위한 포스터 |
poster for contrucivist exhibition by Jan Tchihold,
1937

7
얀 치홀트 | Jan Tschichold (1902 ~ 1974)
독일 출생의 타이포그래퍼. 「Asymmetric Typography」를
출판하여 당시 유럽을 지배했던 조잡한 타이포그래피에
날카로운 비판을 가했다. 영국의 펭귄 출판사에서 아트 디렉터로
일하기도 하였으며 영국 왕립미술협회로부터 명예왕실산업
디자이너, 라이프치히시로부터 구텐베르크상을 받았다.

12

15

13

14

<< 얀 치홀트의 전기 작업들 >>

16

유니버스 | Univers

아드리안 프루티거가 1954년부터 디자인하여 1957년에
데베니 앤 페노(Deberny & Peignot)사에서 출시된 글꼴.
금속 활자용과 사진 식자용으로 동시에 디자인된 최초의
글꼴이며, 출시 당시 무려 21종이나 되는 거대한 글자
가족으로 이루어져 있었다. 21종의 폰트는 서로 연관된
시스템을 가지고 있었으며 각 폰트들은 두 개의 숫자로
명명되어 있는데, 첫 번째 숫자는 획의 굵기를 뜻하고,
두 번째 숫자는 글자의 폭을 의미한다. 또한 로만체는 홀수,
이탤릭체는 짝수이다. 유니버스는 모든 본문 글꼴들이
따라야 할 불변의 개념적 모델이 되었고 현재 수정을 거쳐
총 59종으로 늘어났다.

17

아드리안 푸르티거 | Adrian Frutiger (1928 ~)

스위스의 활자디자이너. 아드리안 프루티거의 대표작이라고
할 수 있는 유니버스는 20세기 중반 이후로 가장 훌륭한
타이포그래피적 성과라고 할 수 있다. 그의 이름을 딴
프루티거는 파리의 국제 공항 찰스 드 골의 사인 시스템에
사용된 것으로 유명하다.

18

유니버스를 사용한 다양한 타이포그래피 실험들,
에밀 루더와 그의 학생들 디자인

18

에밀 루더와 아드리안 프루티거

그리고 에밀 루더에게는 유니버스[16]를 만든 아드리안
프루티거[17]라는 좋은 파트너가 있었어요. 물론
그들이 서로를 파트너라고 여겼는지는 모르겠지만
결론적으로 보면 서로에게 많은 도움이 되었으니까요.
프루티거 때문에 에밀 루더의 타이포그래피가 완성이
되었다고 봐도 과언이 아니죠.

에밀 루더와 유니버스

에밀 루더의 책 『TYPOGRAPHY』를 보면 아시겠지만,
유니버스로 된 연습들[18]이 굉장히 많이 들어가
있어요. 이전에는 글자가족 자체가 볼드, 라이트
정도만 있었는데, 이렇게까지 많은 글자가족을 갖게
된 건 유니버스가 처음이에요.

에밀 루더의 실험

학생들과 함께 유니버스로 실험적인 연습들을
진행한 거예요. 이런 그라데이션 효과들은 컴퓨터로
만든 것이 아니라, 당시에는 하나하나 다 조판하여
인쇄기로 찍어내가며 작업을 한 거예요. 여기에도
그라데이션이 보이는 것 같은 효과가 있잖아요?

많은 자족을 가진 유니버스 덕분에 이런 실험들이
가능해지면서 바젤 특유의 타이포그래피가 급속도로
발전하기 시작했어요. 루더가 유니버스의 장점을

19

revue suisse de l'imprimerie

20

Véronique Niggi der
Filozof Schoellkopf Vogel Gryff

21

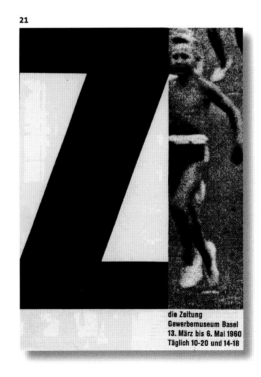

die Zeitung
Gewerbemuseum Basel
13. März bis 6. Mai 1960
Täglich 10-20 und 14-18

알아보지 못했다면 아마 학교에서 이런 수업을 하지
않았을 거예요. 납활자만 가지고 이런 실험적인
형태를 만들어나간다는 건, 당시에는 굉장히
앞서나가는 일이었어요. 그 외에도 유니버스를
바탕으로 이런 여러가지 작업들을 해나갔죠.

23

악치덴츠 그로테스크 | Akzidenz Grotesk

1898년에 등장해 광범위하게 사용된 첫번째 산세리프 활자체
로, 훗날 나오게 될 다른 네오 그로테스크 활자체들에 많은
영향을 주었다. 글자의 폭과 굵기가 매우 일정하고 통일성
있는 글자가족을 구성하고 있어 완성도 있는 타이포그래피를
가능하게 하였다. 광고용 글꼴, 상업용 글꼴 등을 뜻하는
독일어 '악치덴츠 쉬리프트'를 따라 이름 붙여졌다.

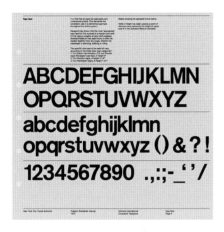

악치덴츠 그로테스크. 미국과 영국에서는
'스탠다드(Standard)'로 불리기도 했다. 1970년도에
마시모 비녤리(Massimo Vignelli)의 유니마크(Unimark)
에서 디자인한 뉴욕시 운송당국 그래픽 매뉴얼에 담긴
글꼴의 모습

24

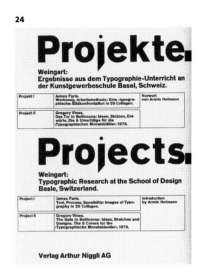

25

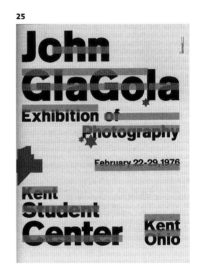

22

wolfgang weingart

© Paul Sizer

볼프강 바인가르트

이건 제가 웹에서 찾은 볼프강 바인가르트의
캐리커처[22]예요. 술잔을 들고 있고, 납활자들이 발
밑에 마구 떨어져 있죠. M이란 글자에 기대어 있는데
이건 M프로젝트를 의미하는 것 같아요. 그림이
바인가르트의 성격을 굉장히 잘 보여주는 것 같아요.
실제로 술을 좋아하고, 활자를 과감히 다루었으니까요.
M프로젝트는 뒤에 다시 설명할게요.

바인가르트와 악치덴츠 그로테스크

에밀 루더와는 다르게 바인가르트는 악치덴츠
그로테스크[23]를 작업에 주로 사용했어요.
악치덴츠 그로테스크는 유니버스보다 50년 정도
더 오래됐어요. 헬베티카의 원형이라고도 하고,
제작자가 확인되지 않는 글꼴이에요. 아직 산세리프
란 개념이 없던 시절에 누군가 우연히 발견하면서
이 글꼴이 사용되기 시작했죠. 조금 엉성하다고
말하는 사람도 있지만, 헬베티카에 비해 개성이

뚜렷한 점을 높게 사는 사람들도 있어요.
바인가르트의 성격도 온화한 편이 아니거든요.
제 생각에는 그의 성격과 이 글꼴의 특징이 관계가
있는 것 같아요. 바인가르트가 악치덴츠 그로테스크를
좋아하는 것과 에밀 루더가 유니버스를 좋아하는
것도 디자인이나 성격을 봤을 때 매치가 정말
잘 되죠. 바인가르트는 그의 책에서 이렇게 말하고
있습니다.

26

27

"내가 바젤 디자인학교에 왔을 때, 거의 사용되지
않은 거친 베르톨트 악치덴츠 그로테스크는 활자
서랍 속 먼지 이불을 덮고 깊이 잠들어 있었다.
나는 그것을 깨웠다."

28

29

바인가르트의 급진적인 작업들

바인가르트의 급진적인 작업들을 살펴볼게요.
납활자로 조판을 할 때, 글줄 사이에 납줄을 끼워서
하잖아요. 요즘 일러스트레이터로 자유로이 곡선을
만들어 그 위에 글자를 띄워놓듯이 납줄을 구부릴
생각[28]을 한 거예요. 그리고 그것을 석고로 고정한
거예요. 당시 조판 작업에 석고 같은 무식한 재료를
쓴다는 것은 말도 안 되는 미친 짓이었죠.

석고는 한 번 쓰면 버려야 하잖아요. 원래 납
활자라는 것이 사용 후 다시 서랍에 집어넣었다가

계속해서 재사용하는 건데, 굉장히 지저분해질 뿐
아니라 활자를 버리게 되니, 당시에는 허락되지
않는 행동이었죠.

납활자들을 동그랗게 모아 고무줄로 묶은[29] 거예요.
고무줄로 묶어서 이렇게 찍을 생각을 한 거죠.
또한 활자를 잘라 다른 활자를 표현하기도 했는데,
쇠 자르는 곳에 가서 직접 활자를 잘라왔대요.
당시 조판가에선 도저히 상상도 할 수 없는 나쁜
짓들이었죠.

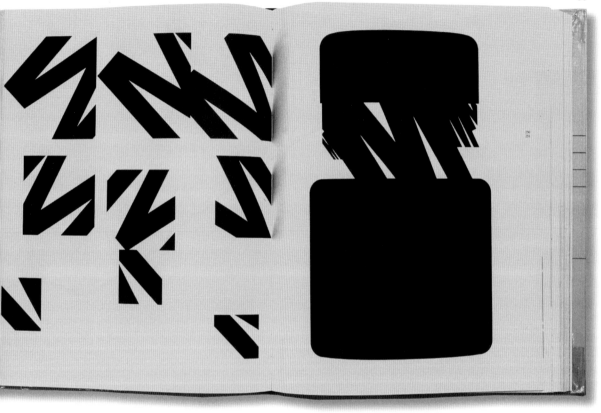

M프로젝트

M프로젝트[30]입니다. 앞에서 봤던 바인가르트의
캐리커처에서 잠시 언급했었죠. 육면체를 만들어
M을 붙인 다음에 다양한 각도에서 찍었어요.
포커스를 나가게 하고 다양한 각도에서 찍어 이런
효과를 얻어낸 거예요. 포커스를 주고, 안 주고에
따라 M의 형태가 이렇게 바뀌죠. 바인가르트는
이 작업을 에밀 루더의 수업시간에 한 거예요.
다른 사람들은 유니버스를 가지고 부드럽고 아름다운
실험적인 효과를 내는 데에 심취해 있을 때, 혼자
구석에서 이런 프로젝트를 하고 있었던 거예요.

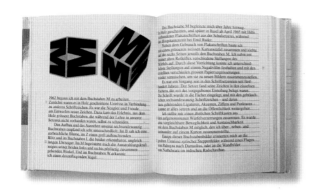

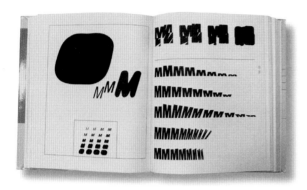

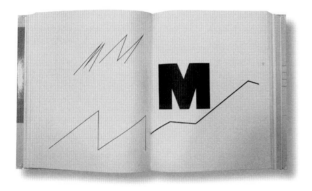

에밀 루더의 경고

바인가르트가 이런 식의 다양한 작업들을 만들어내는
걸 지켜보던 루더가 1965년 2월 10일에 이런 노트를
남겨요. '이런 태도를 바꾸지 못하겠다면 4월 부활절
전까지 학교를 나가달라.' 더 이상 받아들일 수 없었던
거예요. 당시 사람들이 했던 작업들을 보면, 왜 그가
그런 말을 했는지 알 수 있어요. 있는 활자를 가지고
전체적인 분위기를 색다르게 할 뿐이지, 활자를
파괴하는 느낌의 작업은 아무도 하지 않았어요.
그런 과격한 작업이 허락되는 시대도 아니었고요.

그런데 재미있는 건 바인가르트가 3, 40년 동안이나
이 쪽지를 보관하고 있다가 99년도에 나온 자신의
책에 스캔해서 넣었다는 거예요.[31] 루더가 자신의
선생이었지만 그에 대한 다른 생각이 있었기 때문에
이걸 버리지 않고 30년 넘게 보관했던 것 같아요.
사실 바인가르트는 루더를 자신의 선생이라 말하지
않아요. 항상 프로필에 'self-taught designer'라고
나오거든요. 스스로 배웠다는 거죠. 그리고 배경을
보면 어렸을 때 독일에서 아카데미를 다닌 후
타이포그래퍼 훈련을 받게 돼요. 조판 기술을 익힌
뒤에 바젤 디자인학교에 관심이 있어 왔다가

게스트 스튜던트로 잠시 학교의 시설을 사용할 수
있게 돼서 루더의 교실 한쪽 구석에서 작업하게 된
거죠. 그럼 그게 결국 루더에게 배운 것이 아니냐고
이야기하는 사람들도 있는데 진실은 뭔지 저도
모르겠어요.

TYPOGRAPHY

루더와 바인가르트의 책입니다. 둘 다 제목이
『Typography』죠. 두 책의 표지를 함께 볼게요.
루더의 『Typography』32 는 인쇄를 위해 활자를
조판해놓은 판의 모습이에요. 이대로 찍으면 똑바로
읽히게 찍히겠죠. 바인가르트의 『Typography』33 는
역시 삐딱합니다. 활자를 또 잘라버렸죠. 루더는
유니버스. 바인가르트는 악치덴츠 그로테스크.
하나는 활자. 다른 하나는 활자 이미지.

뒷표지도 둘 다 사진이 크게 들어가 있죠.
이번엔 두 책의 목차 페이지를 비교해볼게요.

루더의 목차 페이지는 그냥 차분하게 세 가지 언어로
흘러요. 스위스 특유의 세 칼럼 방식이죠. 그런데
바인가르트의 것은 좌에서 우로 흐르잖아요.
이런 목차의 배열만 보더라도 바인가르트가 에밀
루더의 타이포그래피를 완전히 다르게 해석하고,
자신만의 타이포그래피 스타일을 만들어갔다는
사실이 눈에 띄어요. 다른 페이지의 구성을 비교해
보아도 알 수 있죠.

1970년도 에밀 루더가 세상을 떠난 뒤 바인가르트가
수업을 이어받았어요. 참 재미있는 것이 루더가

바인가르트를 정말 싫어한 건지는 잘 모르겠지만
항상 못마땅해하고 학교에서 나가라고까지 했잖아요.
그런데도 자신의 후계자로 그를 지목했다는
거예요. 자신의 디자인 철학을 철저히 받아들였던
다른 학생들이 많았음에도 불구하고 바인가르트
같은 학생을 후임자로 받아들였다는 건 참 대단한
결정이었고 이 사건이 스위스 타이포그래피 역사를
바꿔놓았죠.

Discovery:
During the 40s, 50s, and 60s.
Overview in three Sections

Entdecken:
Die 40er, 50er und 60er Jahre.
Rückblick in drei Teilen

*I was born in a February. For the first thirteen years I lived
in a beautiful valley near Lake Constance, the Salem Valley, in the
southernmost part of Germany close to the Swiss border.
It was the most important time of my life, and I have come
to understand how, the earliest years of life are the most decisive
ones for individual and professional development.
They are made of the dreams and feelings only a child
can experience. Memories of the last months of a prolonged war:
gathering silvery ribbons in the countryside that were drifting
down to the earth, waiting astonished for the next ones
to appear in the sky. In actuality, the material we were collecting
was an anti-communication device, released from Allied
warplanes to effect the gradual destruction of the German air
defense. We transformed the glittering silver bands
into every sort of toy and sculpture.
One night in early spring of 1944, eleven months before the
end of the Second World War, came the warning of another
possible Allied attack. At the onset of the air raid my mother and
I headed in a frenzy for the deep, dark vaulted cellar to hide
once again among the familiar cupboards, crates,
and other curious contraptions.*

34
헬무트 슈미트 | Helmut Schmid
바젤 디자인학교에서 에밀 루더와 쿠어터 하우어트 아래에서
수학했다. 후에 서베를린과 스톡홀름 등에서 활발한 활동을
벌이기도 하였다. 「타이포그래피 투데이」의 편집장이기도
하였으며, 주요 저서로는 「바젤로 가는 길」이 있다. 현재까지
오사카에서 활동하고 있으며 몇 해 전 홍익대학교에서
타이포그래피를 가르치기도 했다.

35
출생 소식에 대한 두가지 타이포그래픽 변안 |
Two typographic variation of a birth announcement
by Helmut Schmid

36
잡지 「그래피스크 레비」를 위한 표지 디자인 |
Magazine covers for Grafisk Revy by Helmut Schmid

35

36

헬무트 슈미트

헬무트 슈미트 **34** 도 이런 이야기를 했어요. 스위스
타이포그래피가 국제주의 양식이 되어 고인 물이
되어버렸을 때, 바인가르트가 스위스 타이포그래피를
구했다고 말이에요. 더 이상 앞으로 나아가지
못하던 스위스 타이포그래피를 또 다른 방향으로
발전시켰다고 볼 수 있는 거죠. 그래서 바인가르트
이후의 바젤의 타이포그래피를 일컬어 뉴웨이브
타이포그래피, 포스트모던 타이포그래피, 크레이지
타이포그래피, 해체주의적 타이포그래피라고 했죠.

— 헬무트 슈미트와 바인가르트, 모두 에밀 루더에게
함께 배웠죠?
네, 바인가르트가 루더의 경고를 받은 시절, 같은
교실에서 작업하던 사람이에요.

— 헬무트 슈미트는 성실하게 따라온 모범생으로
알고 있어요.
그렇죠. 그리고 헬무트의 학생 시절 작업이 루더의
책에 굉장히 많이 들어가 있어요.

37
『타이포그래피 투데이』 | Typography Today
일본의 타이포그래피, 그래픽디자인 잡지인 『아이디어』에서
특별판의 성격을 띠고 1980년 처음 발간된 세계 유수의
타이포그래퍼와 그들의 작업들을 소개하는 책으로 세계적인
관심과 요구에 2003년 좀 더 확장되고 정리되어 나왔다.
올해 한글판으로도 출시되었다.

38
『바젤로 가는 길』 | Road to Basel
헬무트 슈미트가 디자인한 책. 1950, 60년대 바젤에서 스위스
타이포그래피가 꽃피던 시기를 회고하는 형식으로 이루어져
있다. 세계의 전, 현직 디자이너들이 가진 바젤 디자인학교와
사람들에 대한 기억을 풀어내는 장으로 엮여 있다.

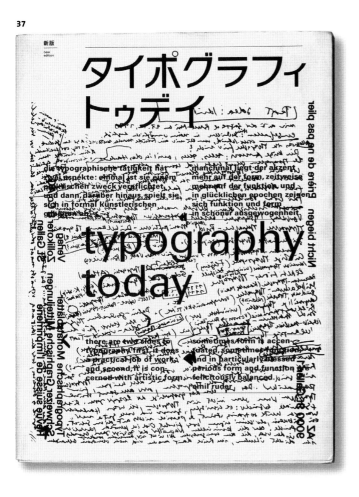

Typography Today

헬무트 슈미트의 『Typography Today』37 표지예요.
이 표지를 보면 앞서 이야기한 루더와 바인가르트에
대한 이야기가 다 담겨 있어요. 중간 쯤에 보이는
오른끝을 흘려 활자로 조판된 부분은 루더가 한
말이고, 그 문장 위로 바인가르트가 휘갈겨 쓴 글씨를
중첩한 거예요. 슈미트가 이 표지 디자인을 통해
어떤 이야기를 하려고 하는지 배경을 알고 보면 더욱
재미있죠.

— 어떤 내용인데요? 둘이 대화한 내용인가요?

바인가르트가 쓴 글의 내용은 잘 모르겠지만,
루더는 이렇게 말하고 있어요.

"타이포그래피에는 두 가지 측면이 있는데, 하나는
실용성, 다른 하나는 예술적인 형태이다. 때때로 형태가
두드러질 시기가 있고 때로는 기능이 강조될 시기가
있다. 특히 축복받은 시대에는 형태와 기능이 아주
적절한 조화를 이루었다."

"there are two sides to typography. first, it does a
practical job of work; and second, it is concerned
with artistic form. sometimes form is accentuated,
sometimes function, and in particularly blessed
periods form and function are felicitously balanced."

루더가 자신의 책에서 한 말이에요.

©http://arts.ri.gov

39
로드아일랜드 디자인대학교 |
Rhode Island School of Design
미국 로드아일랜드 주에 위치. 1877년에 창립되었으며,
최근의 자료에 의하면, 대학 초년생들에게 가장 많은 과제를
부여하는 학교라고 한다. 미 항공우주국은 2030년 화성에
보낼 유인 탐사선 내부 디자인을 RISD에 맡기기도 했다. 많은
과제로 인하여 학생들 사생활이 불가능하다는 우스갯소리까지
나오기도 한다.

바젤에서의 작업

바젤 학교 이야기에 이어 제가 그곳에서 했던
작업을 보여드릴게요. 독립 프로젝트로 진행한
작업입니다. 보여드리기 전에 스위스의, 혹은 바젤의,
혹은 바인가르트의 독특한 교육 방식에 대해 잠깐
이야기할게요.

제가 이전에 RISD[39]에서 경험했던 미국의 디자인
교육과 스위스의 디자인 교육을 비교하자면 한마디로
미국은 콘셉트, 스위스는 작업 중심이라 할 수 있어요.
미국의 수업 시간은 대부분이 비평 위주로
이루어졌어요. 많은 경우 각자 과제를 해오고

수업시간에 그 과제에 대한 토론이나 비평을 합니다.
따라서 자신의 작업에 대한 높은 프레젠테이션 능력을
요구하며, 과제를 잘 발표했을 때 작업 또한 좋은
평가를 받을 수 있어요. 자연스럽게 학생들은 어떻게
하면 자신의 생각을 발전시켜 좋은 콘셉트를 만들 수
있을지 고민하는 것에 익숙해집니다. 저도 그랬고요.
그런데 바젤에서의 경험은 완전히 달랐어요.

바젤 디자인학교의 책상

— 항상 이 자리에서 작업을 하신 거예요?

네, 이게 제 책상[40]이에요.

— 항상 이렇게 정리를 하지 않고, 그대로 놔두신
건가요?

네, 이렇게 나둬야 돼요. 치워도 되긴 하지만, 이렇게
둬야지 바인가르트가 볼 수 있으니까요. 돌아다니다가
보게 되는 거예요. 얘가 이렇게 작업하고 있구나,
하고. 다른 수업이 있을 땐 치워줘야 돼요. 다음날
다른 수업이 없다고 하면 이렇게 늘어놓고 가죠.

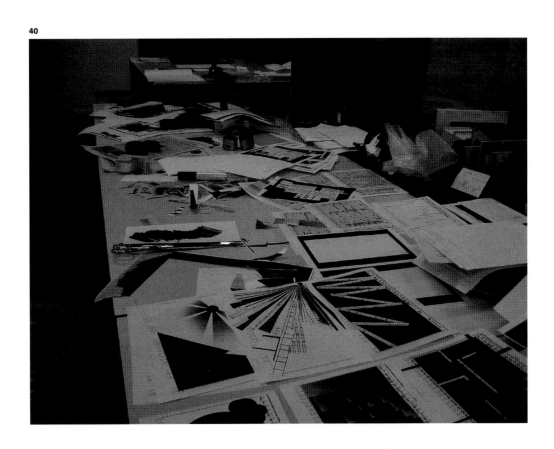

— 컴퓨터는 사용하지 않나요?

항상 처음부터 컴퓨터를 쓰진 않는 것 같아요. 아예 사용하지 않는 건 아니지만 처음부터 컴퓨터를 바로 쓰기보다는 수작업을 하다가 필요한 경우에 쓰게 되는 경우가 많았어요. 사실 처음부터 너무 컴퓨터로만 작업하면 주체할 수 없이 끊임없는 변경을 하게 되어 오히려 시간이 더 걸리는 경우도 있잖아요. 그리고 책상이 서서 작업하는 높이였어요. 앉아서 작업하면 잔소리를 들었어요. 항상 선 채로 긴장된 상태에서 작업하다가 쉴 때 잠깐씩 앉아서 쉬는 거죠. 책상

위에는 음료수도 놓으면 안 되고, 휴대전화도 사용 못 하고, 굉장히 까다로워요. 아예 처음에 교실에서 하면 안 되는 리스트를 줘요. 바인가르트가 정한 규칙이죠. 그의 방이 교실 중간에 있어요. 사면이 다 유리로 되어 있는데 안에서는 학생들이 다 보이겠죠.

바인가르트는 교사가 자신의 교실을 지키며 학생들이 들어와 배우고 나가는 방식을 가지고 있었어요. 지금은 교사들이 교실을 찾아가잖아요. 도제식인 거죠. 이 교실은 원래 에밀 루더 때 만들어졌어요. 예전에는 이곳에 책상 대신 활자 보관 작업대들이

있었대요. 활자 보관함만 없어졌을 뿐이지 서서 작업하는 방식은 그대로 남은 거예요. 어떻게 보면 당시 방식을 어느 정도 유지하며 가르치려고 했던 것 같아요.

바인가르트의 지도

기본적인 타이포그래피 훈련을 마치고 독립
프로젝트를 시작할 무렵, 책상에 앉아서 콘셉트
구상으로 고민하고 있었어요. 며칠간 그것을 지켜보던
바인가르트는 저에게 무엇을 하고 있는지 물었고 전
'생각 중'이라고 대답했죠. 그러자 그가 곧 화를 내듯
'생각하지 마라. 그냥 해라'라고 했고, 전 무엇이든
시작해야 했어요. 뭘 해야 되는지 정말 몰랐는데
책상에 가위가 있었어요. 그래서 그냥 종이를
자르면서 시작했어요.

제가 자르게 된 건 가계부[41]였어요. 당시 영수증을 모으던 버릇이 있었는데, 디자인이 맘에 들어서 구입한 스위스 가계부에 저의 한 달 지출상황을 기록해봤죠. 그것들을 자르고 복사하고 오려 붙이고를 계속했어요. 바인가르트는 '더해봐라, 계속해라'라고만 하더라고요. 그래서 저도 제가 계속 뭘 하고 있는 건지도 모르는 채 작업을 해나갔어요. '그냥 하기'는 말없이 한동안 계속되었죠.

그런데 어느 날 작업하다가 화장실에 다녀왔더니 제가 만들어 놓은 것들이 빨간 표시가 되어 있거나,

약간 틀어져 있는 거예요. 바인가르트에게 왜 틀어놓았는지, 빨간 표시는 또 뭔지 물어봐도 답은 않고 그냥 가버리더라고요.

— 우렁각시 스타일인데요?

맞아요. 하하. 막상 봐달라고 하면 바쁘다면서 봐주질 않아요. 그러다가 잠깐 커피 마시러 갔다 오면 쉬는걸 너무 좋아하는 것 같다고 꼬집고는 씩 웃으면서 가요. 그리고 보면 형광펜으로 뭔가 수정되어 있어요. 왜 이렇게 해놓고 갔냐고 물으면 또 말을 안 해주죠.

42

An Experimental Typography Project by
Kelly Moonkyung Choi

My
Painted
Budget of
February

University of Art and Design Basel/Switzerland

2003 to 2004

Introduction

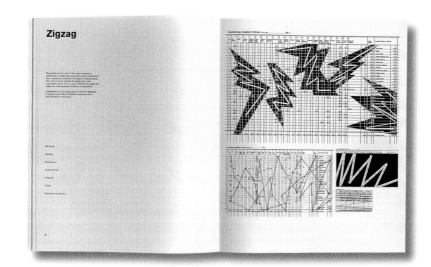

Zigzag

Movement

계속되는 작업

그렇게 1년여 동안 바인가르트와 무언의 커뮤니케이션을 하며 뭔지 모르는 작업들을 만들어갔어요. 중간에 잠깐씩 슬럼프가 오더라고요. 지겹고 더 이상 뭘 해야 될지 모르는 순간들이 와요. 그렇게 괴로워하고 있으면 바인가르트가 와서 뭔가 보여줘요. 그러면 또 그게 자극이 돼서 뭘 또 막 만들어요. 그러다 보면 양이 수없이 늘어나더라고요. 정말 더 이상은 못하겠다고 생각한 순간에 그가 와서 이걸 갖고 뭘 할 건지 물어보는 거예요. 전 또 고민했죠. 그는 또 고민하지 말고 작업한 것들을 가지고 뭐든지 해보라고 했어요. 그래서 수백 개의 작업들을 선택 과정을 거쳐 추린 다음, 만든 것들간의 관계를 찾기 시작했어요. 서로 다른 이미지들을 나란히 붙여놓으니까 이야기가 생겼어요. 계속해서 다른 관점으로 조합을 바꿔가며 다른 이야기들을 만들어갔어요. 그렇게 해서 만들어진 최종으로 12개의 그룹이 생겼어요. 각 그룹은 4개의 이미지들로 조합이 되었고, 한 그룹 내 4개의 이미지들의 배치와 크기에 대한 고민도 함께 이루어졌어요. 처음에는 우연히 생긴 12라는 그룹의 수 때문에 달력을 만들어보려고 했어요. 그런데 그룹마다 어울리는 제목을 붙이고, 서로의 관계를 생각하다 보니 또 생각이 달라지더라고요. 나름대로 순서가 생기면서 전체적인 이야기가 생기는 거예요. 예를 들어, 지금 보면 약간 유치하기도 하지만, 어떤 것이 계단을 따라 올라가다가 연결이 되고, 연결된 것들이 같이 커지면서 구조가 생기고 그게 결국 파괴되었다가 다시 생겨나고 새로 생성된 것들 사이에 긴장감이 돌기 시작하면서 혼란스러움에 빠지기도 하다가 밖으로 터져나갈 듯이 움직였다가… 이런 식으로 그룹들을 이야기로 묶어 연결시켰어요.

While I was working, I realized and learned many things about the thickness and direction of lines, balancing the positive and negative space, and visual noise versus visual silence. Is it boring or exciting? Does it tell a story by itself? How do I make a fine gradation? Is it funny-looking? Is it kitsch? Doesn't it look like a mistake? Is there too much repetition? Is it clear enough? What do I want to express? Is it confusing or does it relate to the other ideas? Is it too light or too dark, too big or too small?

After creating many sketches, I began to see relationships between the forms, though it had not been my original intention. It was interesting to compare and contrast them and also find new relationships. I started to put the pieces together to create groups of stories.

While I was categorizing these pieces into groups, I began to wonder about my behavior of creating such shapes and lines. I wanted to understand and analyze the reasons and tendencies of my activity. Before I came to the typography class, I was always questioning myself: Why did I use this line here and that line there? Why did I make this round or straight? Why did I make this light or dark? I wrote down my thoughts throughout the process and what I have learned through these experiments. This project gave me the chance to analyze my designing activity and organize my thoughts.

I was interested in how one form influences another. Showing how these 12 groups influence and relate to each, I tried to organize them into a narrative.

Destroying

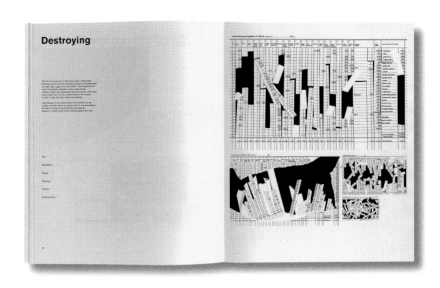

Reconstruction

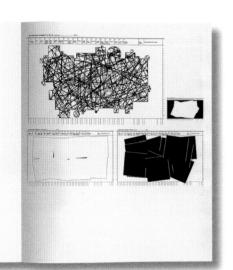

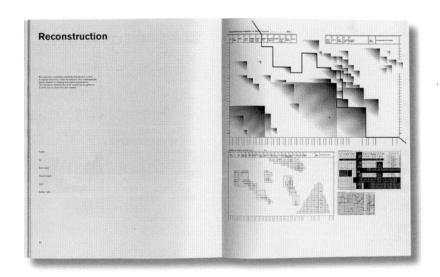

여기까지 만들어진 작업을 보며 제가 생각하는 내용을 글로 써봤어요. 쓰다 보니 제가 이 이미지들을 만들면서 무엇을 느꼈는지, 생각했는지, 깨달았는지 그제서야 알게 되더라고요. 지금 생각해보면 이 작업[42]은 저만의 그래픽 랭귀지 사전인 것 같아요.

지금은 이렇게 순차적으로 설명하지만 처음부터 계획을 세우고 했었다면 이렇게 이상한 작업은 나오지 않았을 거예요. 이 작업을 마치고 난 뒤로 디자인을 할 때마다 형태에 대한 저만의 판단 기준이 생겼다는 것을 느꼈죠. 이 프로젝트의 인트로덕션은 가장 마지막에 썼는데, 내용은 지금까지 제가 여러분에게 한 이야기를 요약해서 썼다고 생각하면 돼요.

43

제작 과정

앞에 설명한 제 독립 프로젝트는 책으로
만들어졌어요. 그런데 여기서 끝난 것이 아니라 만들
분량도 정해주더라고요. 총 90권이었어요. 인쇄, 제본,
개별 포장까지도 과정[43]에 포함되었어요. 내지는
레이저 프린터로 맞춤표 맞추어 수동으로 양면
인쇄하고, 표지는 앞 뒷면을 충분히 감쌀 정도로 길게
플로터로 인쇄했어요. 이렇게 여러 권 분량을 함께
프레스, 풀칠을 하여 거즈를 붙이고 말려 쌓아놓고
마른 후 분리하여 겉 표지를 일일이 싸고 하나하나
방습 포장지로 포장까지…… 이렇게 90권이나
만들었어요. 사실 세네 권 만들고 끝날 수도 있는데

대량으로 만들어 보면서 책 제작 생산에 대한
전문적인 생각을 하게 되었어요.

이렇게 완성된 책의 3분의 1은 바인가르트가 가지고
갔고, 나머지 3분의 2는 제가 갖고 있어요. 친구와
관심 있는 사람들에게 나눠주기도 하고. 표지를
어떻게 싸바리해야 하는지, 포장지는 어떤 모양과
크기로 잘라 포장하는지, 순서와 심지어 손 움직임의
속도까지 바인가르트가 직접 시범을 보여줬어요.
주말에도 나와서 작업했어요. 직접적으로 나오라고
하지 않고, '나는 이번 주말에 7시에 교실 문을

열어 저녁 6시까지 있을 거야'라고 이야기해요. 결국
나오라는 소리죠. 약속한 아침 7시 정각에 학교 정문
앞에 서 있지 않으면 쉽게 들여보내 주지 않았어요.
그래서 죽어라 아침 일찍 일어났죠.

아, 하나 더 생각났는데, 표지는 나중에 더러워지면
바꿔 낄 수 있도록 여분으로 몇 십 개를 더
프린트하고, 그 여분 표지들을 안전하게 보관하는
방법까지 치밀하게 지시하고 확인했어요. 아직도
그걸 보면 정신이 바짝 들어요.

지금까지 설명한 가계부 프로젝트 이외에
바젤에서 했던 다른 작업물들을 조금 더
보여드리고, 한국에 돌아온 후의 작업들을 이어서
보여드리겠습니다.

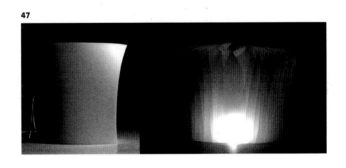

표지 디자인 연습

책 표지 디자인 연습[44]들의 모습입니다.
타이포그래피를 전공하는 모든 학생들이 거치는
일종의 훈련이라고 할 수 있어요. 긴 시간 동안
수작업으로 끝없는 베리에이션을 만들어내죠.
이 연습은 조금 다른 방식이긴 하지만 루더
시대에서부터 계속되어진 연습인 것 같습니다. 이렇게
만들어진 수백 가지의 타이포그래피 해결책들을
추리고 정리하여 한 권의 책으로 묶은 것[45] 입니다.

바우하우스

바우하우스 워크샵을 주제로 했던 편집 작업물[46]
입니다. 내어쓰기를 사용해봤죠. 단이 두 개인 경우
조금 무리가 있었지만 흥미롭게 잘 해결된 것 같아요.

조명책

이건 조명책[47]이에요. 왼쪽은 불이 꺼진 채 접혀
있을 때의 모습이고, 오른쪽은 펼치고 스위치를 켰을
때의 모습입니다. 책을 얼마나 펼치느냐에 따라 밝기
조절이 되고, 접어놓으면 그냥 조형물처럼 보이는 것이
특징이에요. 제가 만든 책 중에 가장 밝은 책이죠.

49

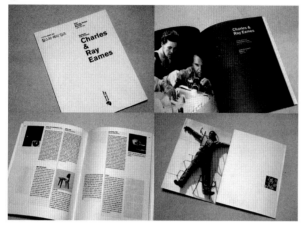

48

50

A man is literally what he thinks.

James Allen

아시아 디자인 논문집

스위스 생활을 마치고 한국으로 돌아와 가장 먼저
만들었던 책[48]입니다. 그래서 더더욱 기억에 남아요.
홍디자인에서 진행하였고, 아시아 디자인 저널이라는
논문집을 리뉴얼하는 작업이었습니다.

광주 디자인 비엔날레 도록

이어서 작업했던 광주 디자인 비엔날레 명예의
전당 도록[49]입니다. 임스 부부(Charles Eames, Ray
Eames)에 관한 내용이고 책을 만드는 내내 임스
부부의 작업에 푹 빠져 있었던 기억이 납니다.

제임스 크레이그를 위한 작업

제임스 크레이그(James Craig)가 운영하는 사이트를
위해 만든 타이포그래피 작업[50]이에요. 원하는 문구를
선택하여 타이포그래피로 표현하는 것이었는데,
제임스 앨런이 한 말, "사람은 그가 생각하는 것 그
자체이다"를 골랐죠.

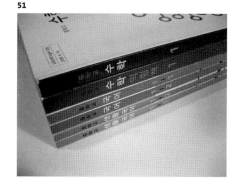

51

52

교과서 디자인

홍익대학교 디자인연구소에서 2년 동안
진행했던 교과서 디자인 작업[51]이에요. 한때 모든
디자인스튜디오에서 교과서를 디자인할 때가 있었죠.
굉장히 특이한 광경이었습니다. 당시 홍대 주변
카페에 가면 바로 옆 테이블에서 교과서 디자인에
대한 이야기를 하는 것을 쉽게 들을 수 있을
정도였으니까요. 말도 많고 탈도 많고 양도 많은
작업이었지만 잊을 수 없는 소중한 경험이었어요.
다만 교과서 디자인 관련 제도가 꾸준히 개선되길
바랍니다.

공공디자인

교과서와 함께한 시간이 지나자마자 시각디자인계에
또 다른 물결이 일었어요. 공공디자인 물결. 저도 그
물결에 합류하게 되었고요. 연구소에서 진행한 두
개의 도시 공공디자인 프로젝트[52]에 참여했었어요.
역시 말도 많고 탈도 많은 작업이었죠.

규모가 큰 작업이기에 각 디자인 분야의 전문가들로
이루어진 팀들이 하나의 큰 팀이 되어 함께
작업했어요. 게다가 이 프로젝트에 연관된 많은
공무원, 시공업체 사람들과도 소통해가며 이루어지는
작업이었죠. 정신적으로 힘들긴 했지만 돌아보면

이것 또한 좋은 경험이 된 것 같아요. 타이포그래피의
미시적 측면과 도시를 다루는 거대한 공공디자인은
결국 제게 서로를 대하는 것에 있어 큰 자극이
되었어요.

다시 바젤 디자인학교

— 선생님께서 다니던 직장도 그만두고 학위도 없는 바젤에 바인가르트의 마지막 제자로 과감하게 간 것은, 바젤 디자인학교만의 것을 막연하게 느껴보고자 했던 것이라 전해집니다. 아마 두 타이포그래퍼 이야기를 처음에 시작하신 이유가 그런 데 있지 않았을까요?

그런 것 같아요. 한국에 돌아와 바젤에서 한 작업들을 보면서 타이포그래피뿐만 아니라 다른 수업들에서도 같은 방식이 존재한다는 걸 느꼈어요. 오랜 시간 한 가지를 파고들고, 끊임없이 만드는 것을 계속하며, 반복해서 생각하고… 마치 도를 닦는 듯한 느낌의 과정들이었어요. 도대체 무엇이 바젤 디자인학교의 디자인 교육을 독특하게 만들었으며, 어떻게 모든 교사들이 같은 방식으로 가르칠 수 있었는지, 그것을 알아보기 위해 졸업하고 2년 후 다시 바젤로 갔어요. 이 학교 다녔던 사람들과 가르쳤던 사람들을 15명 정도 만나서 인터뷰를 했어요. 결국 이것을 토대로 대학원 논문을 썼어요.

대학원 논문을 마치고 작은 전시[53]를 했습니다. 전시 포스터[54]고요. 논문을 위해 바젤 디자인학교 관련 인물들과 직접 인터뷰를 했고, 그 자료들을 모아 동영상을 제작하여 전시에 함께 틀어놓았죠. 특히 라스 뮬러의 중립적이고 통찰력 있는 인터뷰가 인상적이었어요. 그리고 쿠어트 하우어트의 진정성이 우러나는 인터뷰 역시 많은 감동을 주었습니다.

마지막으로 긴 이야기 들어주셔서 감사드리고요, 두 문장으로 강연을 마칠게요.

가가전 2
최문경:
바젤디자인학교
디자인교육연구

53-1

'반복과 훈련은 작업을 시작할 때마다 생기는 막연한
두려움을 없애준다.'

'생각은 작업하는 과정에서 생겨날 수도,
혹은 변할 수도 있다.'

임진욱

'한글은 쌀, 디자인은 밥'이라 표현하고 싶어요.
쌀을 통해 밥이 만들어지는데,
우리는 한글을 사용해 디자인을 하잖아요.
쌀이 좋아야 좋은 밥이 나오고요.

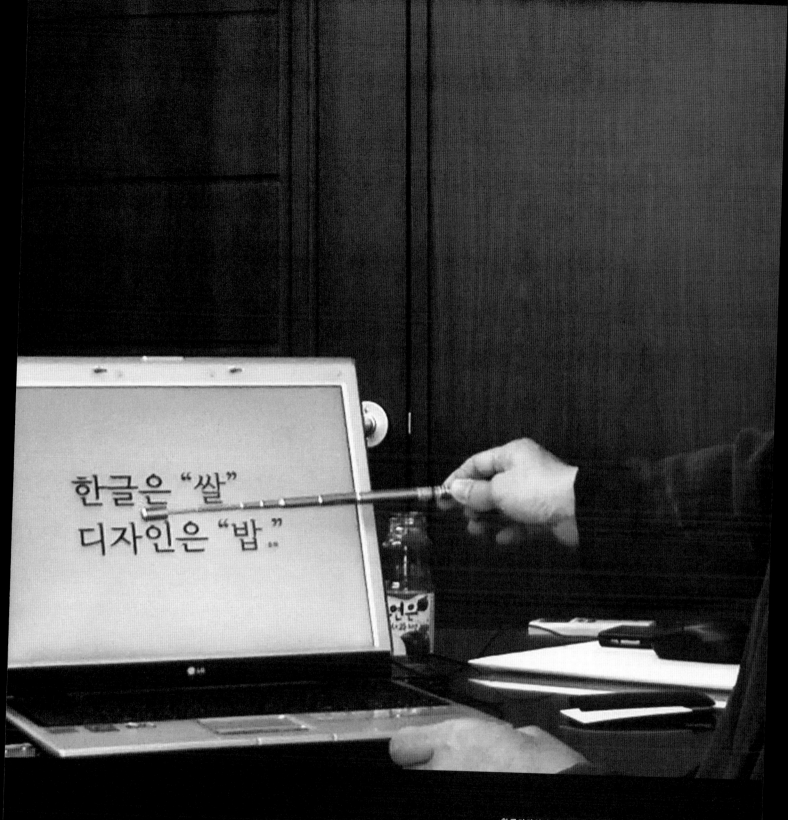

한글은 "쌀"
디자인은 "밥."

한글디자이너 임진욱은 서울대학교 산업디자인과와
고려대학교 MBA를 졸업했다. ㈜윤디자인연구소 디자인개발
실장과 성신여자대학교 겸임교수를 역임했고 홍익대학교와
건국대학교 대학원에서 타이포그라피 수업을 강의했다.
현재 한국타이포그라피학회 회원이며 ㈜타이포디자인연구소
대표이다.

한글은 쌀, 디자인은 밥

한글디자인과 타이포그래피에 대해 이야기를 진행할
거예요. '한글은 쌀, 디자인은 밥'이라고 표현하고
싶어요. 쌀을 통해 밥이 만들어지는데, 우리는 한글을
사용해 디자인을 하잖아요. 쌀이 좋아야 좋은 밥이
나오고요.

한글 창제의 배경

한글이 나오게 된 배경을 생각해보죠. 한글디자인만
계속하면서 시장성이나 디자인 자체에 대한 고민만
했어요. 그러다가 정조체를 만들면서 관련 자료를
찾아보니 한글이 자음과 모음이 모여 이루어진
과학적인 문자, 이런 걸 떠나 세종대왕이 가졌던 취지
자체가 당시로선 굉장히 민주적이고 진보적이었다는
걸 새삼 느끼게 되었죠. 결과적으로는 사랑하는
마음이에요. 이전에는 없었던 모든 백성을 사랑하는
마음. 지금이야 한글이 워낙 위대하게 평가받으니
당연하게 생각되지만, 당시만 해도 한글을 내세운 건
기득권 세력에 전면적으로 도전하는 상황이었잖아요.

창조성과 실험 정신

우리가 흔히 디자인에 대해서 이야기하는 창조성과
실험 정신. 오늘날의 우리가 갖고 있는 열정만 가지고선
감히 도전장을 내밀지 못하는 창조적 실험 정신이
한글에 담겨 있다고 볼 수 있어요. 결과적으로 이것이
디자인의 원류다. 한글의 과학적인 원리나 결과물보다도
처음 이것을 만들려고 생각했던 것 자체가 디자인의
원류라고 생각하게 됐죠. 게다가 그런 특징이
한글에만 나타난 게 아니에요. 그 시대에 나왔던 여러
발명품들의 개발 개요들을 보면 당시만 해도 경회루
앞에 물시계가 있었다는 건 일반 백성들은 몰랐거든요.
그냥 궁중에서만 시간을 알 뿐이죠. 요즘엔 시계가
천원짜리도, 오천원짜리도 있지만 그 시대에는 정확히
시간을 체크하고, 계획을 세울 수 있다는 것 자체가
이미 대단한 정보를 소유한 것과 똑같은 거예요. 그
경회루 앞의 물시계가 종각의 종소리로까지 발전했죠.

— 종각의 종은 원래 있었나요?

종을 언제 세웠는지는 모르겠지만 세종 때 시간을
알려주기 위해서 종을 치기 시작했어요. 결과적으로는
한양의 모든 백성들이 그 종소리를 듣고 정확히 시간을
알 수 있는 거죠. 국가의 특권층만 알고 있던 정보를
백성들도 다 알 수 있도록 한 거예요. 시간이라는
중요한 정보를 특정 세력이 독점하지 않고, 사회적
약자인 백성이 스스로 알고 판단할 수 있게 하려는
취지에서 종각의 종소리를 개방했어요. 이것도 백성을
나라의 주인으로 생각하고 사랑하는 마음이죠. 백성이
스스로 알고 판단하는 것 자체가 결과적으로 문자에
대한 것과 공통되는 부분이에요. 한자는 일반 백성들이
배우기 어려워 특정 세력들이 권력을 독점하는 수단이
될 수 있었으니까요. 그런 부분을 백성들에게 다 개방한
거예요. 결국 한글뿐만 아니라 이 종각의 종소리에서도
알 수 있다는 거죠.

ㄱㅋㆁㄷㅌㄴㅂㅍㅁㅈㅊㅅㆆㅎ
ㅇㄹㅿ·ㅡㅣㅗㅏㅜㅓㅛㅑㅠㅕ

훈민정음 언문 28자

훈민정음의 핵심

훈민정음의 핵심을 말하자면, 임금이 친히 언문
28자를 지었는데 한자는 물론 이두도 모두 쓸 수
있었어요. 훈민정음은 간단하지만 전환하는 것이
무궁해 결과적으로는 쉽게 익혀서 편리하게 사용할
수 있도록 만든 거예요.

한글 창제의 의의

우리가 흔히 타이포그래피에서 영문은 아주 세련되고
멋있어 보이지만, 한글로 하면 그런 부분이 많이
떨어진다고 이야기하죠. 어떻게 보면 디자인 자체도
우리나라가 선진국보다 한 발 늦게 받아들이기도
했고요. 한글 창제 당시에도 '중국은 최고다'라고
생각하는 관습이 있었어요. 우리 것 자체는
열등하다는 생각을 가지고 있던 거죠. 그런데 그게
아니다. 열등한 것이 아니라 다른 것이다. 열등감을
극복하고 오히려 우리 것을 강조한 거예요. '글과
법도를 중국과 똑같이 해야 한다.' '중국의 것이
진짜이기 때문에 우리는 그것을 베껴서 따라 하면
된다.' 이게 당시 기득권층의 생각이었어요. 그리고
한자와 다른 언어를 만드는 것은 스스로 오랑캐가
되는 것이라 비난했죠. 하지만 세종은 다름을
인정하고 열등감을 극복했어요. 따라만 하면 창조란
불가능하다고 보고, 한글 창제가 중국을 앞지르게
하며, 문화창조를 가능하게 하는 원동력이 될 것이라
제시한 거예요.

한글 창제 과정

창제 과정에서도 아무렇게나 독단적으로 진행된 것이
아니라 창제와 논쟁, 자문, 실험이라는 과정을 통해
성과를 냈어요. 우리가 현재 진행하고 있는 디자인
프로세스나 대기업 등의 프로세스와 다르지 않다는
것을 알 수 있죠. 여기서 자문이라는 것도 단순히
우리나라 안에서 이루어진 게 아니라 동아시아의
여러 나라 학자들을 모으고 각국의 언어 사례들을
수집해 참조했어요. 광범위한 조사와 축적된 자료를
거쳐 훈민정음이 만들어진 거예요.

자인 디지털 상상

자인 디지털 상상

인 디지털 상상

한글 디자인 디지털

한글 디자인 디지털

한글 디자인 디지털

이 모든 게 500년 전에 이미 일어났던 일이지만,
결과적으로 이때의 것을 통해서 현재 나와 있는
글자들이 만들어진 거라고 볼 수 있어요.

디지털 상상

디지털 상상

디지털 상상

디털 상상

한글 디자인

한글 디자인

한글 디자인 디지털 상상

한글 디자인 디지털 상상

한글 디자인 디지털 상

한글 디자인 디지털 상

한글 디자인 디지털 상상

한글 디자인 디지털 상상

한글 디자인 디지털 상상

한글 디자인 디지털 상상

한글 디자인 디지털 상상

한글 디자인 디지털 상상

지털 상상

지털 상상

정조체의 제작

이렇게 한글이 나타났고, 이 시점에서 우리가
본문용 서체를 새롭게 만들자는 생각에 정조체를
만들게 됐죠. 일단 이 글꼴 개발의 개요 목적은
시각문화의 향상을 도모할 수 있는 본문용
서체였어요. 그에 대한 구체적인 안으로 명조의
개성을 통해 정조체를 만들고자 했죠.

— 그런데 왜 정조체라고 했죠?

이제 그것에 대해 설명할 겁니다.

정조체 명명의 유래

'정조체'라는 이름은 개발하는 과정에서 붙인
이름이에요. 여러 가지 이유가 있는데, 우선
제 개인적인 기억에 대해서 말씀드릴게요.
제가 학교 다녔을 무렵 자주 꺼내어보곤 했던 김진평
선생님 책에 여기저기 정조체라고 메모되어 있어요.

— 「한글의 글자표현」이요?

네. 그 책 속에 제가 메모를 해놓은 게 다섯 군데가
있더라고요. 정조체라고 한글과 한자로 써놓았어요.
그때 김진평 선생님도 이 글자를 정조체라고 했으면
좋겠다는 말씀을 계속 흘리셨어요. 사실 당시에는
이런 이야기들이 딱 와 닿지는 않았어요.
제가 이 서체를 개발해 본문용을 만들면서 다시
상기가 된 거죠. 김진평 선생님 말씀을 듣던 당시의
제 생각이 지금과는 많이 달라요. 지금은 그 말씀들이
생생하게 들리는 것 같아요. 덕분에 서체 이름을
정조체로 명명하는데 큰 힘이 되었죠.

김진평 (1949~1998)

고(故) 김진평 선생은 서울대 미술대학과 동대학원 응용미술과에서
시각디자인을 전공했다. 합동통신사 광고기획실 제작국 광고제작
담당자, 한국어판 『리더스 다이제스트』 미술 책임을 역임했고,
작고하던 1998년 4월 28일까지 서울여대 산업디자인과 교수로
재직했다. 저서로는 『한글의 글자표현』(미진사, 1983)이 있고,
『한글 글자체 변형에 관한 연구』, 『한글 명조 활자의 자간 조절의
가능성에 관한 연구』 등 수많은 타이포그래피 관련 논문을 남겼다.
특히 『한글의 글자표현』은 한글 타이포그래피사에 있어 기초적인
연구 기반을 정리한 중요한 자료로 평가받고 있다.

한글의 글자표현, 김진평, 미진사, 1983

명조체에 관한 의문

이렇게 만들어진 본문용 서체를 명조체라고 부르는데,
이게 과연 맞느냐? 송나라 때 많이 쓰던 스타일의
글자들이 명나라 때 유행했어요. 그걸 일본에서 가져다
사용하면서 그런 스타일의 일본 글자체를 명조체라
하고, 그것과 비슷한 한글을 가지고 가서 명조체라
이름 붙인 거죠. 예를 들어 현재 대만에서는 명조체를
송체라고 불러요. 그러니까 굳이 이름을 붙이자면
명조체가 아니라 송조체라 할 수 있죠.

— 최정호 선생은 그 이름을 바꿀 생각을 안 하셨나요?

바꿀 생각까지는 안 하셨죠. 그래서 엄밀하게 말해
굳이 그 시대 이름을 붙이자면 송조체가 맞는데,
그것도 아닌 애매한 이름을 쓰고 있으니까…….

— 당시 '바탕체'라는 이름도 통용됐었다면 그 이름을
사용하는 게 적당하지 않아요?

그런데 인쇄업계 전반에선 '명조체'라는 이름을
사용했으니까요. 그러니까 저는 이 명조라는 것도
명조라는 임금의 필체가 아니라 명나라 왕조 시대의
필체라고 한다면, 정조라는 것은 정조 대왕을 지칭하는
동시에 정조 대왕 시대의 글자체라고 생각한 거예요.

아름답고 기능적인 한글
아름답고 기능적인 한글
아름답고 기능적인 한글
아름답고 기능적인 한글

최정호 선생이 만든 한글 명조체

최정호 (1916~1988)
동아출판사의 벤톤(Benton) 활자조각용 원도 제작을
시작으로 우리나라의 기본 한글 서체 대부분을 제작한
서체디자이너이다. 고등보통학교 시절 미술 교사의 권유로
19세 때인 1934년 일본으로 건너가 요도바시미술학원에
입학했고 일본에서 취직하여 실무를 익혔다.
일본 모리자와사의 요청에 따라 제작하게 된 원도는 이후
한글 바탕체의 기본 형태로 굳어지게 된다.

1446년 정음체 1496년 인경체 1603년 선조 어필편지

글월 보고 됴히 이시니 깃거ᄒᆞ노라 翁主

證은 順ᄒᆞ고 밥도 머ᄂᆞ다

萬曆癸卯至月廿一日未時

五ᇰ祖조ㅅ堂ᄃᆞᆼ 알ᄑᆡ步뽀廊랑
관이잇더니供공奉뽕盧로珠듀
ᄒᆞ야楞ᄅᆡᆼ伽꺄經경變변相샹과
祖조ㅅ血ᄒᆑᆯ脉ᄆᆡᆨ圖도ᄅᆞᆯ그려流ᄅᆛ
ᄒᆞ야供공養ᅌᅣᆼ케호려ᄒᆞ더시니
슈ㅣ偈꼐지소ᄆᆞᆯ일워두ᅀᅢ디위
코져ᄒᆞ야거러堂ᄯᅡᆼ前쪈의가니

大東千古開矇矓

用字例

初聲ㄱ。如감為柿ᄀᆞᆯ為
ㅔ為ᄆᆡᆨ春稻콩為大豆。
為獺서에為流澌ㄷ。如
為墻ㅌ。如고티為繭두

한글 본문용 바탕체의 유래

서체 이름을 정조체로 결정하기까지 또 다른
이유로는 한글 본문용 바탕체의 유래에 대한 고민이
있었죠. 다시 한글의 표기부터 그 변천 과정을
지켜보시면 처음에는 수직 수평의, 인쇄에 적당한
글자체들로 만들어졌다가 붓글씨 스타일로 조금씩
변화를 하게 돼요. 그렇게 계속 변화를 겪게 됩니다.
이 글자체들이 현재의 본문용 바탕체의 근원이
된 것이죠.

정조 시대의 오륜행실도 서체를 보면 앞의 선조 시대
서체보다 굉장히 힘이 들어가고, 정제가 됐어요.
이 활자체가 정조 시대를 정점으로 거의 완성됐다고
보시면 돼요. 결과적으로 최정호 선생님의
명조체라든가, 박경서 선생님의 본문용 서체라든가
하는 것들을 가만 보면 이때까지의 역사적인
결과물들을 토대로 만들어졌거든요.

1613년 훈련도감체

1797년 오륜행실도

1939년 박경서체

정조체의 방향은 이런 거였어요. 기존 명조의 구조와
형태가 있잖아요. 구조는 크게 건드리지 않고 따르는
방향으로 하고, 형태에 어떤 변수를 줘서 명조의
새로운 균형을 찾아보고자 한 거죠.

이게 명조체. 이게 고딕체죠.
이렇게 해서 명조와 고딕의 결합이 콘셉트가
됐어요. 디지털 시대잖아요. 인쇄용으로 많이 써야
하지만 디지털에서도 고딕의 강한 느낌이 살아날
수 있도록 결합시킨 거죠. 서로 이질적인 글자체가
결합했을 때 과연 어떻게 나올 것인가. 이에 대한
많은 고민을 거쳐 나온 것이 바로 정조체예요.

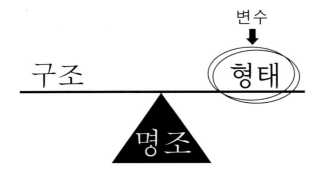

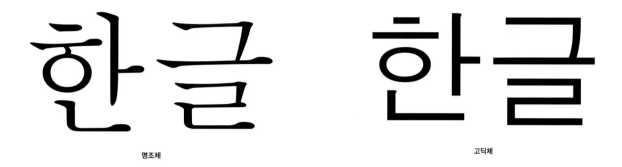

한글 한글

명조체 고딕체

명조체

고딕체

한글

정조체

정조체

가갸갸거겨겨고교교구규규그기
나냐냐너녀녀노뇨뇨누뉴뉴느니
다댜댜더뎌뎌도됴됴두듀듀드디
라랴랴러려려로료료루류류르리
마먀먀머며며모묘묘무뮤뮤므미
바뱌뱌버벼벼보뵤뵤부뷰뷰브비
사샤샤서셔셔소쇼쇼수슈슈스시

아 야 어 여 오 요 우 유 으 이

자 쟈 저 져 조 죠 주 쥬 즈 지

차 챠 처 쳐 초 쵸 추 츄 츠 치

카 캬 커 켜 코 쿄 쿠 큐 크 키

타 탸 터 텨 토 툐 투 튜 트 티

파 퍄 퍼 펴 포 표 푸 퓨 프 피

하 햐 허 혀 호 효 후 휴 흐 히

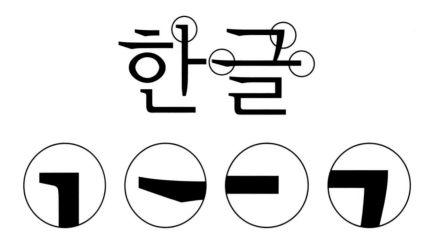

윤명조, 신명조와의 부리 형태 비교 (정조체)

정조체	윤명조체	신명조체

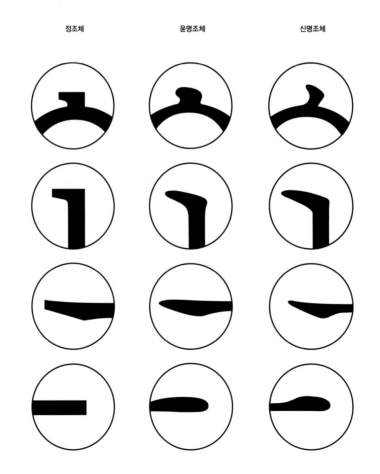

그래서 우하단을 보시면 거의 고딕의 느낌이 많이 있고,
좌상단은 명조의 느낌이 있어요. 물론 명조와 똑같진 않지만요.
부리와 돌기 부분이 명조와 비슷한 느낌이 나죠.

이건 윤명조와 신명조의 부리 형태를 새로 개발한 명조와 빗대어
본 거예요. 차이가 많이 나죠. 디테일한 특징이 있어요. 글줄을
비교해보면, 신명조 같은 경우에는 아무래도 이러한 공간에
대한 부분이 시원시원하고, 윤명조는 가까이에 있어요. 정조체는
그러한 특징 안에서 디테일한 부분의 특징들을 가지고 있죠.

— 줄 네 개는 기준이 있는 건가요?

보통 영문 글자에서 보면 네 개의 선이 보이잖아요.
baseline, ascender, descender, x-height. 그런데
한글에서도 선이 있어요. 밑선, 윗선, 무게중심선,
첫닿윗선, 이런 식으로요. 용어는 영문하고 같이 쓰기도
합니다. 무게중심선, 베이스라인, 윗선, 어센더라인…
그리고 밑선은 descender와 완전히 일치하지 않지만
x-height는 첫닿윗선과 유사한 기준선으로 사용되죠.
그래서 폰트 안에 들어갔을 때는 공통적으로 쓰게 되어
있어요. 그렇게 작업하는 거죠.

— 가운데는 딱 중심인가요?

그렇다고 볼 수 있겠네요. 영문에서는 베이스라인이
중심이 되는 선이지만, 한글에서는 무게중심선이라고
하죠. 위치상으로 딱 가운데는 아니지만요. 글자가
가지고 있는 무게중심이 어디를 관통하느냐. 보통
타이포그래피에서 아래보다 위에 중심이 있으면 작아
보이잖아요. 신명조 같은 경우에는 무게중심이 거의
중심에 있어 아래로 좀 처져 보이는 면이 있어요.
윤명조는 최소한 중간 이상으로 상단에 있어서 위쪽이
진해지는 경향이 있어요. 신명조는 가운데가 진해지고
양쪽이 흐려지는 경향이 있죠. 그러다 보니 신명조가
읽기 편해 보이죠. 중심이 거의 가운데 중앙으로 흐르고
양쪽이 흐려짐으로 해서 자유롭고 편안한데, 윤명조는
위쪽으로 있고 꽉꽉 차 있으니까요.

— 그 윗선과 중심 사이에 있는 선은 뭐라고 해요?

첫닿위선이라고 하죠. 첫닿자의 윗선. 이 선에 따라서
무게중심선을 끌어올리기도 하고, 끌어내리기도 하고
그런 역할을 해요. 왜냐하면 모음이라는 것은 길기 때문에
제일 위에서부터 아래까지 연결이 되는데, 자음이라는
것은 중간에 끝나거든요. 그렇게 되면 자음과 모음의
교집합, 그러니까 자음의 윗선과 아랫선이 차지하는 공간
두 개가 겹치게 돼요. 두 개가 겹치면 진해져요. 그러다
보니 거기에 무게중심선이 흘러가게 되는 거죠.

— 글자를 만드실 때, 용어를 그렇게 소통하세요?
커뮤니케이션의 용어가 통일되어야 하니까요. 매일 써야
하니까 그렇게 통일하고 있어요.

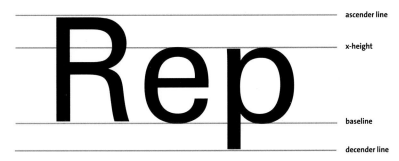

- ascender line
- x-height
- baseline
- decender line

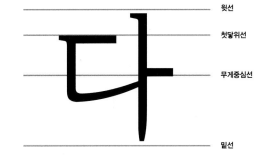

- 윗선
- 첫닿위선
- 무게중심선
- 밑선

아름다운 한글 　정조체

아름다운 한글 　윤명조체

아름다운 한글 　신명조체

윤명조, 신명조와의 글줄 비교 (정조체)

우리 시각문화의 질적
향상과 글꼴의 기초
연구에 기여하는 본문용
으로 쓰기에 가장 적합한
서체를 개발 한다 대표적
인 본문용 글꼴인
명조체의 개선과 발전에
기여하는 서체를 개발한다.

고딕체

우리 시각문화의 질적
향상과 글꼴의 기초
연구에 기여하는 본문용
으로 쓰기에 가장 적합한
서체를 개발 한다 대표적
인 본문용 글꼴인
명조체의 개선과 발전에
기여하는 서체를 개발한다

정조체

우리 시각문화의 질적
향상과 글꼴의 기초
연구에 기여하는 본문용
으로 쓰기에 가장 적합한
서체를 개발 한다 대표적
인 본문용 글꼴인
명조체의 개선과 발전에
기여하는 서체를 개발한다

명조체

새로 개발된 정조체와 명조체를 비교한 거예요.
두께는 명조를 중심으로 맞췄어요. 본문용으로
쓰는데, 구조 자체가 명조잖아요. 명조가 가로획이
가늘어지는 게 많은데, 여기 보면 처음에는 진하다가
뒤에 내점 부분에서 다시 진해지고, 가운데는
약해져요. 그런데 정조체는 아니에요. 가로세로
굵기가 같아 보이도록 했어요. 명조체와 비교했을 때
조금 더 강한 느낌이 들어요.

— 고딕은 어때요?

고딕 같은 경우에는 명조보다 더 넓죠. 고딕도
마찬가지로 윤고딕은 꽉꽉 차 있어요. 중고딕 같은
경우에는 무게중심이 중심에 있고, 아래위가 좀
흐려지는 경향이 있어요. 반면에 윤고딕은 꽉 차 있어
안정적으로 보이는 장점이 있죠. 그런데 그런 편안한
부분이 아직은 고딕보다 명조에서 더 와 닿아요.

문화체육관광부 주최 한글 글꼴전 전시 중인 정조체

모음

자음

호흡

음

호

율려체

왈

율

— 방일영 문화재단, VIDAK에서 주최하는 올해의
한글꼴에서 상을 타셨는데, 그때 가장 애착이 가는
폰트가 율려체라고 하셨어요. 이유가 뭔가요?

율려체는 형태도 그렇지만 '활'자라든가 이런 게
나오면 굉장히 기분이 좋아요. '활'자 같은 경우는
모음보다 자음이 더 위로 올라가요. 그런 느낌이 기분
좋더라고요. 그리고 '활'자와 '지'자가 있으면 전혀
다른 글자 같은데 서로 어우러졌을 때, 뻗어가고
싶은 대로 가요. 예를 들어 우리가 말할 때, '아'와
'빵'과 '활'이 소리의 느낌이나 세기, 강약이 모두
다르잖아요. 그런 것처럼 율려체의 '활'자는 정말 위로
솟구치는 그런 느낌이 들어요. 그래서 좋아해요.

— 율려체는 첫 모음의 위치가 세로모음 가로모음일
때가 서로 다르네요? 안체는 같잖아요.

안상수 선생님의 미려체 등은 모두 자음 중심으로
되어 있어요. 변화가 있더라도요. 하지만 율려체는
모음 중심으로 되어 있죠. 그래서 자음을 다 떼면
모음이 나타나는데 아주 심플한 것만 남아요.

— 그러니까 모음을 중심으로 간격을 맞추신 거네요?

그렇죠. 이게 보면 중구난방으로 뿌려놓은 것 같은데
글줄이 쫙 연결되면, 괜찮아요. 사실 명조나 고딕처럼
일부러 맞춰놓은 게 더 중구난방인 것 같아요.

어울림

변화

소

빵
창조 ^조
목소리
상약
글꼴
자 마음
모양
동
배려
선

얼쑤절쑤
ㅓㅜ ㅓㅜ

자음을 뺀 올려체

— 이름은 왜 '율려'라고 지으셨어요? 무슨 뜻이에요?

율려 운동이라는 게 있어요. 수련하면서 음과 양의
조화, 그런 원리를 적용시켜 만든 게 바로 율려체예요.
결국 율려라는 게 우주의 조화 원리예요. '율'(律)은
어떤 질서이고, '려'(呂)는 질서의 표현이라고 보면 돼요.
질서와 표현, 음과 양. 결과적으로 우주의 질서라고 보면
되는 거죠. 어떻게 생각하면 굉장히 큰 뜻이에요.

— 굵기는 한 가지인가요?

아니요. 라이트, 레귤러, 볼드, 이렇게 세 가지로
만들었죠.

— 폰트를 완성형으로 몇 개 만드셨어요? 디렉션까지
합치면?

몇 세트나 될까? 글쎄요 나중에 한 번 세어봐야겠어요.

이제껏 정조체 개발 과정을 보여드렸습니다. 설명을
드리는 동안 아마도 서체 개발에 관한 것뿐만이 아니라
한글디자인과 타이포그래피에 대한 제 생각이 전해지지
않았을까 생각해봅니다. 경청해주셔서 고맙습니다.

율 려

율려체 Light

율 려

율려체 Regular

율 려

율려체 Bold

고원

고원을 이런 시인으로 생각해주세요. 생각하는 시인.
그런데 생생하게. 그리고 하하하, 좀 웃기게.

일체시는 반복을 인정합니다 그러면서 충분히 되

이체시는 실험을 감행합니다 그러면서 충분히 전

삼체시는 비약을 싫어합니다 그러면서 충분히 입

사체시는 ... 좋아합니다 그러면서 충분히 타

...합니다 그러면서 충분히 진

...합니다 그러면서 충분히 문

...합니다 그러면서 충분히 독

팔체시는 언어를 구원합니다 그러나 좀 파괴적

구체시는 사회를 구제합니다 그러나 좀 독선적

십체시는 개인을 구별합니다 그러나 좀 선동적

육체시와의 ...에서 인간은 다 또는 덜 인간적

... 구체시가 아닙니다'

제3의 텍스트

『제3의 텍스트』란 제가 만든 잡지인데 7호[1]까지 나왔어요. 아직 준비 중인 8호는 재정, 스폰서도 없어요. 그리고 6호[2]와 거의 비슷하면서도 달라요. 6호에서 로베르트 무질 특집을 냈어요. 「로베르트 무질의 '특성 없는 남자'」라는 6호 속의 제 작품을 가지고 8호[3]를 만들었죠. 8호는 사실 제 단행본인 셈인데, 만드는 과정에서 장난스럽게 6, 7호에 이은 8호로 정했어요. 그리고 '제3의 텍스트'란 제목을 아래로 내렸어요. 그러니까 마치 『제3의 텍스트』 8호처럼 된 거죠.

이응과 리을 출판사 로고

『제3의 텍스트』 책등에 실린 '이응과 리을' 로고[4]. 이것도 잘 만들었다고 생각해요. 개인적으로 아주 좋아해요. 로고를 보면 동그라미가 세 개예요. 거기에 ㄹ과 ㅣ, ㅡ를 쓴 거고요. 귀엽기도 하고, 나름의 뜻도 있어서 괜찮다고 봐요. 그러면서 8호부터는 이 로고가 8로 된 거예요. 생각해보니 8이란 숫자에 이응과 리을이 모두 들어가 있더라고요. 사실 이 이응과 리을이라는 이름이 길면서도 잊어버리기 쉬워요. 그냥 한번 듣고 다시 기억해내기 어렵죠. 낯선 조합이니까요. 왜 하필 이응과 리을이냐, 이응과 니은일 수도 있고, 시옷과 기역일 수도 있는데……. 그런데 8로 하면 좀 더 쉽게 기억에 남을 수가 있어요. 8안에 이응이 두 개가 있고, 그 선은 리을을 나타내니까요. 8을 이루는 S선이 리을 선이죠. 사람들이 봤을 땐, 이응과 리을이 뭐야, 8은 또 뭐야, 조금 의아해할 수도 있겠지만 그 정도는 불편하게 해도 된다고 저는 생각해요. 그러니까 디자이너들이 너무 고객들에 맞춰 불편한 요소들을 모두 뺄 필요는 없다고 이 아마추어 디자이너는 생각합니다. 물론 성공은 못하겠지만 재미있게 해보는 거죠.

4

이응과 리을 출판사 로고

1

『제3의 텍스트』 07호

2

『제3의 텍스트』 06호

3

『제3의 텍스트』 08호

이름이 다른 세 사람의 작가

제가 만든 단행본이 또 한 권 있어요. 방금 전 설명한 작품은 구체시 모음이었고, 이건 박문맥의
소설입니다. 기존의 소설들은 온통 글자로 채워져 있잖아요. 그게 너무 부담스러워요. 제가 책을
잘 못 읽는 이유 중의 하나가 글자가 너무 가득해서입니다. 페이지에 꽉 차 있는 거죠. 어려서부터
글자를 좋아해서 문학 작품도 쓰곤 했지만 글자가 압도적으로 많은 건 여전히 싫어요. 그래서 제가
구체시를 쓰는 거예요. 구체시에는 글자가 적잖아요.

이 단행본 안과 뒤에는 구체시가 있어요. 제목은 『이름이 다른 세 사람의 작가』[5]예요. 작가가
박문맥, 이응, 반아나, 그러니까 박씨, 이씨, 반씨 세 사람이죠. 저는 작가 이름을 고원이라 하지
않고, 박문맥이라고 합니다. 책 속에 구체시도 실렸고 여러 면에서 고원의 책이 아니냐는 이야기도
하는데, 이것은 박문맥의 소설입니다. 나는 굳이 필명이 필요 없는 사람이다, 나는 고원이니까…
전 이렇게 이야기합니다. 이건 박문맥의 소설이에요. 한번 보세요. 물론 만들긴 제가 만들었고
제 자료도 많이 들어가 있어요.

5

『이름이 다른 세 사람의 작가』 2005

그리고 이 책 속의 내용들은 제가 모신 작가들의 작품을 실은 거예요. 지금 제가 자그마하게 마련한
문예공간[6]에서 전시를 하고 있죠. 오는 9월에 구체시를 가지고 전시를 하려고 해요. 오늘 여러분이
쓰신 구체시 중에 작품으로서 좋은 게 있으면 출품을 부탁드리겠습니다. 그러니까 지금 준비하세요.
구체시는 누구나 쉽게 쓸 수가 있어요. 물론 어느 정도 형식이 있지만 결국 자기 방식으로 쓰면
돼요. 자기 마음대로. 구체시는 문자와 단어의 차원에서 실현시키는 일종의 문학적 가능성이에요.
저는 그렇게 봅니다. 그러니까 완성보다는 언어와 문자의 가능성을 모색하는 면이 강해요. 독일의
구체시는 20세기 1960년대부터 새로운 진보적인 경향이 강할 때 꽃 피었는데, 지금은 전체적으로
유럽문화도 보수적인 문화가 주도적이에요. 물론 실험적인 문화도 계속 있지만 전체적으로
보수적인 경향이 강하다고 보고 있거든요. 어쨌든 구체시는 그 1970, 80년대 진보적인 가능성
모색의 시기에 꽃을 피웠고, 한국에서는 자리를 못 잡아요. 제가 지금까지 혼자 했지만 거의 실패한
셈이에요. 나쁜 작업은 아닌데 그냥 실패했어요. 하지만 상관없어요. 성공이 아닌 실패로 이름을
날려도 좋다고 생각하니까요. 특히 요즘 같은 자본주의 사회에서 성공과 실패는 자본과 권력의
논리에 있기 때문에 거기에 너무 연연할 필요는 없을 것 같아요. 물론 그런 태도를 위해 필요한
미덕과 소양들은 있죠. 여러분들도 비슷한 생각을 가지고 계실 거라 생각합니다.

문예공간 異應 로고

한글나라

그렇다면 구체시는 무엇이냐. 강의를 준비하기 전까지는 한번도 정의를 내린 적이 없어요. 그냥 내가 하는 것이 구체시다, 한글 구체시다, 라고 여겼어요. 대표적인 구체시인은 스위스−독일 문화권의 오이겐 곰링어[7] 라든지 오스트리아의 에른스트 얀들. 독일의 구체시가 가장 막강해요. 독일과 오스트리아, 스위스에서 강하죠. 마침 제가 독일문학을 전공했고, 구체시가 대중적인 관심을 받던 1980년대 독일에서 유학을 했어요. 그때 시를 쓰기 시작했어요. 우리나라의 일반 시를 쓰기 시작했는데 첫 번째 나온 시집이 『한글나라』[8]예요. 독일에서 모국을 그리워하면서 한글로 쓴 작품 세계를 시작한 거죠. 그러다가 구체시를 수용했고요. 말하자면 한글과 구체시가 저에게 추진력이 됐어요. 그 둘의 관계가 밀접하다고 본 거예요.

8

『한글나라』

7
오이겐 곰링어 | Eugen Gomringer (1925~)
볼리비아 태생의 시인.
구체시의 아버지라고 불리운다.
울름 조형 예술대학 막스 빌과 함께 다른
실험적인 예술가들과 교류하기도 했다.

나는 ㄷㅜㄹ이다

종래의 전통적인 시 쓰기를 그만두고, 한글 구체시로 바꾼 시기가 1990년대부터였어요. 작품이
세 개가 나왔는데요. 「나는 ㄷㅜㄹ이다」[9]가 마지막으로 나왔고, 그 후로 더 이상 안 나왔어요.
그런데 사람들이 이 책에 관심이 없었어요. 제가 직접 사람들에게 나눠주면서 대화하고 그랬죠.
구체시는 문자 또는 단어 차원에서 봤는데 요즘에는 문장 구체시를 많이 쓰고 있는 중이에요.
한국에서 문장 구체시를 해야겠다는 생각이고요. 그러다 보면 약간 시인 이상의 분위기가 나와요.
결국 문장 구체시는 이상의 맥을 잇게 되는 거죠. 전 그 전 단계를 밟고 있는 건데, 사람들은 이런
흐름에 대한 관심이 없는 편이에요. 작품을 쓰는 게 재미있다고 스스로 생각해야 해요. 스스로가
재미 없으면 못 해요. 물론 작품에 대해 재미 없다고 판단하는 것은 당연한 독자의 권리예요.
재미 없으면 없다고 하세요. 어떤 식이든지 반응과 대결은 좋은 거예요. 이쪽에서는 좋아하는데
저쪽에서는 나쁘다고 하면 중간 지점이 생기잖아요.

9

「나는 ㄷㅜㄹ 이다」 표지

— 구체시[10]의 정의를 다시 한번 알려주시겠어요?

문장 또는 단어의 차원에서 구현되는 문학적 가능성. 가능성이에요. 그걸로 완결된 게 아니에요.
독일에서도 1970, 80년대에 끝났는데요. 끝이 끝은 아닙니다. 가능성이라고 하는 건 늘 형태로
나타나는 것이 아니라, 다른 모습으로 다시 나타나는 거예요. 예를 들어 내가 아이를 낳았을 때,
말하자면 다시 나타난 거죠. 내 피와 다른 여자의 피를 받아 다른 모습으로 나온 거니까요. 그럴 때
내가 원하는 것이 아닌, 예상 밖의 것들이 나올 수가 있는 거예요. 그러니까 우리는 아이를 키울 때
교육을 시킬 필요가 없어요. 왜냐하면 내 교육을 시키면 나와 같은 사람이 되는 거잖아요? 그리고
아이를 낳았는데 딸이어서 서운해하는 건 정말 이상한 거예요. 한국인 사상이 그렇기 때문이라고
해도 변명이 될 수 없어요. 다른 존재가 나올 것이라는 사실이 이미 예상되는 거잖아요. 물론
내가 남자라 아들이면 좋고, 나랑 닮으면 좋겠지만 또 그게 무슨 재미예요? 나와 같은 사람으로
키우려면 결국 반복이잖아요. 그게 정의예요. 가능성. 그러니까 잘 안돼도, 안 봐도 좋다! 그런
배짱이 있어야 해요. 이 우주가 얼마나 크며 우리가 못 보는 별들이 얼마나 많아요. 그런데 이까짓
것 안 봐도 좋다는 거죠.

10
구체시
구체시는 언어의 실험시이다. 그것은 언어의 문화적 흐름을 단절시킨다.
단절된 문자 또는 단어는 고립된다. 고립된 문자는 반복되는 미세한 움직임 속에서
새로운 결합을 꿈꿀 수 있다. 소통의 도구인 언어가 고립된 현장이 구체시이다.
언어에도 안식일이 필요하다. 새로운 결합은 단절과 휴식의 생산적 결과이다.
구체시의 체험을 통해 언어의 도구적 기계성이 정지될 때 뜻밖의 효과가 생겨난다.
독자는 아이러니의 상황을 인식하게 된다. - 고원의 정의

얀들

얀들[11]은 재미있는 사람이에요. 독일의 고등학교 교사였는데 영미문학에 굉장히 밝아요. 독일적인 것과 영미문학적인 것을 오스트리아 문화 안에서 잘 조화시켰죠. 오스트리아 문화는 재미있고 특이해요. 일단 카프카[12]가 대표적인 인물이에요. 무질도 역시 오스트리아 사람이고요. 그래서 무질의 『특성 없는 남자』란 제목도 나오고 카프카의 소설도 나와요. 그리고 시를 쓰면서 소리에 관한 부분을 굉장히 강조했어요.

— 카프카는 체코 사람 아닌가요?

그렇죠. 말하자면 당시 오스트리아 –헝가리 제국의 체코 땅에서 태어난 거죠. 지금은 체코지만 카프카가 태어났을 때는 오스트리아 –헝가리 제국의 오스트리아 시민으로 태어난 거예요. 오스트리아 합스부르크 왕가.

12
프란츠 카프카 | Franz Kafka (1883~1924)
작가. 인간 운명의 부조리, 인간 존재의 불안을 통찰하고, 현대 인간의 실존적
체험을 극한에 이르기까지 표현하여 실존주의 문학의 선구자로 높이 평가받는다.
『변신』, 『성』, 『재판』 등의 작품을 남겼다.

11
에른스트 얀들 | Ernst Jandl (1925~2000)
비엔나 태생의 작가, 시인, 번역가.
다다의 영향을 받아 실험시를 쓰기 시작했다.
그는 시에서 주로 낱글자나 음소 단위의 범위 안에서
다양한 방식으로 언어를 표현한다.

자, 이제 얀들의 구체시[13]를 볼게요. 『제3의 텍스트』 7호의 138~140쪽에 나와요. 첫 번째 시를 보면 제목이 없이 "문자가 죽었다"라고 시작되죠. 이게 굉장히 함축적입니다.

죽었다, 죽었다, 죽었다.

이것은 니체의 "신은 죽었다"와 바로 연결시켜야 돼요. 자주적으로, 시대 배경도 그렇고요. 그래서 죽었다, 죽었다, 죽었다, 죽었다, 죽었다, 죽었다, 죽었다 그리고 또한 죽었다. 이렇게 시에 죽었다는 말을 여덟 번이나 쓴 건 대단하다고 생각해요. 무질의 소설에서는 죽음이 한 번 나와요. 딱 한 사람, 아버지가 죽어요. 그리고 이 죽음이 죽음으로 끝나지 않고 소설에서 큰 사건을 일으켜요. 그 사건이 3권에서 시작되는데 아직 미완결이에요. 한 권당 500쪽이니, 전부 1,500쪽이 되네요. 양도 양이지만 문장이 굉장히 안 나가기로 소문난 작가예요. 그러니까 독서의 기능이 안 되는 거죠. 아주 멋있어요. 그냥 쭉 진행되는 이야기는 텔레비전을 보면 되잖아요. 그런데 이 소설처럼 우리에게 익숙한 문자임에도 불구하고 독서의 진행이 잘 안된다는 것. 이게 얼마나 뿌듯해요. 아이들의 즐거움은 문장을 잘 읽는 일이지만, 어른들은 아예 책을 안 읽거나, 읽으려 하는데 안 읽혀도 좋아하죠. 그냥 그만두면 되니까요.

요즘 현대예술도 그래서 좋아요. 어렵잖아요. 그러니까 적당히 보다가 고개 돌리고, 술 마시며 노는 거죠. 그것이 현대입니다. 멋있으면서 가능성도 많죠. 다시 얀들의 시를 보면 짧지만 죽음으로 도배를 해놓았어요. 여기서 죽은 건 사람이 아니라 문자라고 했어요. 어떤 문자일까. 아마 성경의 "태초에 말씀이 있었다"부터 시작될 거예요. 성경에선 말씀이고 이 시에선 문자죠. 앞서 이야기했던 문자와 단어 차원에서 구현되는 문학적 가능성. 철학자들은 신은 죽었다라고 말하며 의미를 찾잖아요. 그런데 얀들의 구체시처럼 '그 문자 또한 죽었다'라고 하면 '신은 죽었다'라고 할 때의 신의 종언과 함께 그 말에 대한 어떠한 해석조차도 의미가 없어지는 거죠. 왜냐하면 그 말을 하는 문자 또한 죽었으니까. 진술 자체가 죽은 거예요. 이런 면들은 서양인들의 지적인 풍토와 그리스 로마 시대 이후의 문화적 전통에서 비롯됐다고 볼 수 있어요. 이런 것들은 아무도 쉽게 볼 수가 없어요. 얀들의 시를 보면 생각을 하게 될 수밖에 없다니까요. 그리스, 로마, 기독교 전통부터 시작해 오늘에까지 이르른 거죠. "문자가 죽었다"는 성경의 "태초에 말씀이 있었다"에서 시작해 니체의 "신은 죽었다"가 되고, "그 문자 또한 죽었다"는 그 뒤의 해체주의 정도가 되는 거죠.

13

문자가 죽었다

그 문자 또한 죽었다

책이 죽었다

그 책 또한 죽었다

책은 모두 죽었다

말씀이 죽었다

그 단어 또한 죽었다

그림 | 112 | 113

der buchstabe ist tot

auch der buchstabe ist tot

das buch ist tot

auch das buch ist tot

alle bucher sind tot

alle büchsaben sind tot

das wort ist tot

auch das wort ist tot

무질[14]의 『특성 없는 남자』를 보세요. 이 작가는 책 제목으로 유명해요. 또 책이 너무 두껍고 어려워 사람들이 거의 보지도 않아요. 그러면 죽은 책이죠.

책은 죽었다.

그러니까 그다음의 '책은 죽었다'는 이미 필요 없는 거예요. 이미 죽었기 때문이에요. 거듭 이야기하지만 읽을 필요도, 구입할 필요도 없어요. 도서관에 가서 끄집어내면 볼만한 거니까 그곳에 가서 보세요. 아니면 책 커버만 집 안 책장에 꽂아두세요. 그리고 저를 초대하세요. 그럼 좋잖아요. 같이 모여서 이야기하고 웃고 끝나는 거예요. 잊어버리는 거죠. 그러면서 얀들을 이야기하세요. 사람들이 책 커버를 보고 속이 없다고 하면 그 책 또한 죽었다라고 말하세요. 얀들이 한 말이야, 구체시인 모르냐, 라고 하는 거죠. 껍데기만 가지고도 얼마든지 멋있어질 수 있고, 그러다 보면 삶이 진짜 멋있어져요.

그러니 부담 갖지 마세요.

14
로베르토 무질 | Robert Musil (1880~1942)
오스트리아의 소설가. 『조용한 베로니카의 유혹』 등
다섯 편의 단편소설, 『열광하는 디오니소스인들』 등
두 편의 희곡 작품을 발표했다. 1906년에 출판된
『생도 퇴얼래스의 혼란』이 그의 처녀작이었으며
『특성없는 남자』가 그의 유작이 되었다. 1942년에
스위스에서 망명 작가로 사망했다.

충족된 죽음

다음 안들의 시[15]를 볼게요. 충족된 죽음. 제가 번역한 제목에선 '충족된'이란 형용사를 '죽음'으로
연결시켰잖아요. 그런데 안들의 원문은 끊어놓았어요. 사실 번역이 잘못된 거예요. 그래서 구체시의
묘미가 제대로 전달되지 않아요. 어쨌든 제가 단어 하나하나를 번역했는데 이 단어들의 특성이
전부 t, 그러니까 '트'로 끝난다는 거예요. 시 속에서 t로 끝나는 중요한 단어가 두 개 있는데,
17행의 rot(붉은)와 마지막 행의 tot(죽음)예요. tot는 t가 앞뒤로 있어요. 그래서 생긴 꼴로 보면
rot보다 tot가 더 멋있어요. rot 안에 붉은 장미, 붉은 사랑 등의 의미가 있다면 tot는 끔찍하고
두렵죠. 하지만 생김새로는 tot가 더 예뻐요. 반복일 수도 있지만 어차피 시는 모두 t로 끝나기
때문에 앞 글자도 t면 더 좋지 않을까 생각해요. 그리고 보면 알파벳 순과 비슷하게 나가요.
순서를 완전히 따르지 않으면서도 나름 따라가고 있어요. 지키면서도 벗어나고 있죠. 어쨌든 tot가
제일 멋있어요. 이 단어를 불어식으로 발음하면 '또'가 돼요. tot인데 또예요. '또 오세요', '죽이고
나서 또 오세요' 같은 의미가 되는 거예요. 조금 말장난을 하는 거죠. 저는 항상 독일어와 한국어를
왔다 갔다 해요. 한국어와 영어도 재미있지만 불어, 독어, 이태리어, 스페인어, 러시아어를 가지고
말장난도 하면서 교양을 더 넓혀야 돼요. 한국어와 영어에만 매달리지 마시고요.

15

sterben, gefüllt	충족된 죽음
alt	늙어서
ausgebombt	폭격을 받아
schnitt	조각
docht	심지
bedroht	위협을 받고
fort	없다
gott	하느님
hot	뜨겁다
idiot	바보
jot	제이
kot	똥
lot	많다
most	대부분
not	부정
foot	발
quollt	부풀려
rot	붉은
spott	조롱
tot	죽음

충족된 죽음

Open Book 전시[16]인데요. 독일 프랑크푸르트에서 그리 멀지 않은 작은 도시에 있는
현대미술관에서 '도시의 건축물 가운데 재미난 건축물을 골라 그곳에 구체시 작품을 넣어 두자'
해서 설치했어요. 건물의 벽면을 이용한 거죠. 이게 바로 이 도시예요. 아래 사진은 전시를 한 거죠.
이 도시는 독일에 있고, 이 도시의 건물들이 구체시로 장식되어 있는 거예요.

16

시 #1

그중 재미있는 시를 하나 볼게요. 위에서부터 순서대로 읽으면, VERSTEHEN인데, 여기서
STEHEN은 세로로 서 있어요. stand. verstehen이 영어로 understand예요. 독일어에선
under 대신 접두어 ver가 붙어 입장을 바꾼다는 의미가 돼요. 모르다가 알게 된다는 의미죠.
그래서 머리 부분에 놓였는데 만약 영어였다면 under니까 아래에 놓였을 거예요. 독일에서는
ver란 접두어가 굉장히 민주적인 단어예요. 한편 독일의 멸망을 야기한 부분일 수도 있어요.
위에 있는 동시에 권력지향적이죠.

그리고 맨 위의 VERS는 시예요. 수평을 이루면서 시가 된 거예요. 또 옆으로 빠진 T를 빼면
SEHEN으로 '보다'란 의미. 그러니까 지금 우리가 시를 읽는 게 아니라 보고 있잖아요.
이 시 자체가 자신을 그렇게 드러내고 있는 거예요. 독자로 하여금 새로운 상태로 변화시키는
거죠. 그게 ver예요. 예를 들어 "나보기가 역겨워 가실 때에는 말없이 고이 보내 드리오리다"란
시 구절은 쭉 봐야 하잖아요. 그다음 귀에 울리고, 정서를 흔들고, 감동받는 건데 이 작품은 그게
아니에요. 시에 대한, 문학에 대한 감각을 약간 변화시키는 거예요. 그리고 T를 옆으로 살짝 뺐는데
전체적으로 보면 시 자체가 T모양이에요. 건축, 문학, 예술의 원리도 있고, 빗겨나감으로써 조형의
효과까지 얻을 수 있는 거죠. T는 사실 아무것도 아닌 것 같은데 이렇게 자리를 비켜줬다는 게
대단한 거예요. 동시에 전체 모양이 T로 재현되고 있다니까요. 놀라워요. 이미 알고 있는 시를
또 읽고, 읽고, 좋아하고……. 그것은 그냥 그것밖에 모르는 거예요. 그 상태가 좋은 거지, 무엇에서
무엇으로 바뀌는 게 좋은 걸 모르는 거니까 그냥 그걸 좋아하는 건데요. 좋을 수도 있고, 나쁜 것일
수도 있는 거고요. 이게 중요한 겁니다.

변화. 독일어에서 접두어 ver는 아주 복잡해요. 나쁘게도 변하고, 좋게도 변하고. 또 문자의
차원에서 단어가 구현될 수도 있는 거고요. 구체시는 문학적 가능성이라고 했는데, 이 가능성은
예술로 향해 있어요. 가능성은 문학에만 있는 것이 아니고 예술로 옮겨가는 거예요. 문학적이라는
것은 잠재력을 보여주는 것이죠. 그런 점에서 구체시는 흥미롭고 유익한 것이라고 볼 수 있어요.

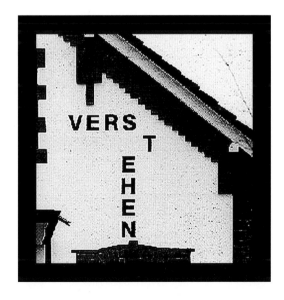

제가 좋아하는 작품이에요. 단행본의 표지에도 들어갔어요. 독일의 시립미술관 야외에 설치된
작품이에요. 보면 독일어, 스페인어, 불어가 있고요. 아래는 파란색으로 칠해서 땅, 위는 하늘색으로
칠해 하늘이라 해놓았어요.

이 작품도 좋아요. 독일에 MAKRO란 대형마트 같은 곳이 있어요. 그래서 MAKRO라고 하면
물건이 많다는 느낌을 받죠. 그런데 독일의 일반 슈퍼마켓 중 이런 간판을 설치한 곳이 있어요.
그저 가게 선전물로 그칠 뻔하다가 위에 I가 들어감으로써 예술 작품이 된 거예요. 대단해요.
MAKRO라고 하면 여느 슈퍼마켓의 간판에 불과할 것이 A와 I를 공존시켜 하나의 예술이 된다는
것은 정말 대단한 거죠. 배제시키지 않아도 공존으로 하나의 효과를 보여주고 있어요. 여기선
이것을 타이포그래피라고 할게요. 타이포그래피로도 예술적으로도 성공했고, 문자와 단어 차원에서
구현된 문학적 가능성도 읽을 수 있어요. 아까도 말했지만 문학적 가능성은 예술적 가능성이기도
합니다. 이 시는 문학적 가능성이에요. 제게 굉장한 쾌감을 줘요. 솔직히 말해 저는 책 한 권을
읽으면서도 이러한 감각을 느껴 본 적이 없어요. 좋아하는 소설은 도스토옙스키의 「카라마조프의
형제들」인데, 그 외의 것들은 읽으면서 좋다고 느낀 적이 한 번도 없어요.

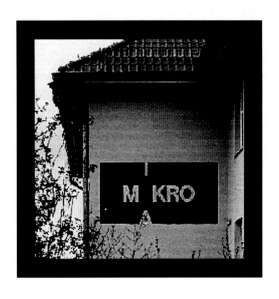

시 #4

이 작품은 일본인이 만들었어요. 이것은 단어 차원에서 구현된 문학적 가능성이라고 봐야 하는데, 글쎄요. 괜찮다, 그냥 그 정도. 뭔가 변화가 있으면 좋겠는데, 변화가 없다는 점에서 定자의 한계를 보여준 거죠. 이 시는 변화를 끝까지 거부했어요. 어떠한 변화도 없다는 점에서 괜찮다라는 거죠. 오히려 초보자들은 여기에 어떤 변화를 주려고 하거든요. 사각형이 너무 답답해 보이니까요. 어쨌든 끝까지 지킨 거예요. 별건 아니지만 실험 정신이 괜찮아요. 작품으로서 쾌감은 없죠. 말하자면 구체시의 사실주의적 작품이에요.

시 #5

이건 약간 해체주의적인 작품이에요. 글의 반절을 떼어놓았어요. 두 개를 반으로 잘라 위아래로 붙여놓은 거죠. 위의 lärm은 소음, 아래 stille은 정적이에요. 엄격한 선과 지키려고 하다가 터뜨리는 소음 같은 면이 조금 보이잖아요. 바다의 그림자처럼 고요함이 느껴지는 거죠. 바다 속의 끝도 없는 나락에 가까울 수도 있어요. 그 나락은 우리 일상 속의 나락인 거죠. 이 소음이 하얀 벽에서 긴장과 함께 나타나요. 정적 속의 소음. 소음인데도 예술적 효과를 나타내고 있다는 것을 알게 돼요.

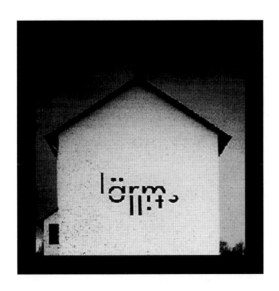

이것은 모음만 가지고 만들었어요. 'a, e, i, o, u' 그러니까 '아에이오우'. 가운데 i 가 있고, 그다음에 반복 효과들이 있어요. 위에서도 우아우아, 아래서도 우아우아, 이런 식으로요. 웃기는 거죠. 웃으세요. 경멸해도 좋고. 어떤 의미가 있을 수도 있지만 저는 잘 모르겠어요. i 가 단절일 수도, 연결고리일 수도 있다라는 생각이 들기도 하네요. 느낌표를 뒤집어놓은 것 같기도 하고. 위아래로 뒤집어볼 수도 있겠다는 생각도 들어요. 스페인어에서는 느낌표를 앞에 뒤집어 붙이고, 뒤에 제대로 또 붙여요. 이 작품도 그런 걸지도 몰라요. 이 작품을 만든 피에르 가르니에가 프랑스 계통이네요. 라틴어권 쪽 사람일 수도 있어요. 곧 i 가 뒤집어진 느낌표일 수 있다는 거죠. 이런 부분에서 재미를 느낄 수가 있어요. 단어 차원이 아닌 문장의 차원으로 갈 수 있어요. 때론 느낌표가 음절, 단어, 문자 뒤에 올 수도 있지만 대부분은 문장 뒤에 오니까요.

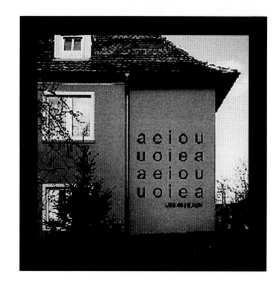

이것은 곰링어의 작품입니다. 문장 단위의 구체시예요. 아마 A 를 가지고 무언가를 만든 것 같아요. A 는 으뜸을 나타내는데, 여기서의 A 는 개인성, 독창성이 사라지고 더불어 생태주의적인 자신을 주장하지 않는 거죠. 그래서 기독교문화가 유럽에서 새롭게 변모하고 있다는 사실을 알 수 있어요. 이런 기독교라고 한다면 이슬람과 계속 공존해도 좋다고 생각하게 되죠. '태초에 말씀이 있었다', '나는 진리요 빛이다' 는 좀 부담스럽잖아요. 이 A 가 유럽문화일 수도 있고, 기독교문화의 상징일 수도 있는데 그 모양이 나무가 됐잖아요. 이것이 기독교 역사가 가르쳐주는 죄의식으로 볼 수 있는 거죠.

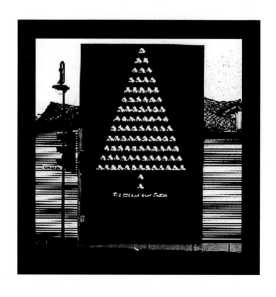

시 #8

이 HORIZONT를 타이포그래피적으로 봐야 하는 것인지 잘 모르겠어요. horizont는 수평이란
의미인데 사선으로 처리한 것과 상하 개념으로 그려넣은 게 이 작품의 묘미인가보다, 그 정도로
생각해요. 수직과 수평이 함께 있으면서 균형 감각이 뛰어난 작품이에요. 우리가 항상 평화를
이야기하지만 지금처럼 엄격하게 수직 상황이 강한 사회에서는 이 horizont를 아무리 강조해본들
거짓말이죠. 그런데 이렇게 만들면 사회에서 수평을 회복하려고 하는 진지한 노력이 있구나,
라고 생각할 거 아니에요. 이 작품 속의 수직처럼 우리 사회가 자본주의에 권력지향주의라
할지라도 horizont를 써서 수평적으로 살자는 거죠. 그리고 여기에 사선을 그어 수평적인 정신을
이어받자는 것. 이걸 지금 알았네요. 약간 몰라야 돼요. 서서히 알아야 효과가 크게 나타납니다.
바로 알면 그건 개그죠. 처음엔 뭔지 모르다가 서서히 이것이구나 할 때, 감동이 오래가는 거예요.

시 #9

이 시는 앞에서 보았던 얀들의 구체시에 나온 tot와 rot를 가지고 쓴 거예요. 죽음의 시 속에서
밝은 모음인 o를 터뜨렸어요. 이게 묘비 같아요. 무덤, 십자가 이런 것들을 떠오르게 하죠. 어쨌든
o를 많이 포진시키면서 열려 있는 것을 보여줘요. 이 죽음은 전쟁의 죽음일 수도 있어요. 잘못된
죽음이죠. 그리고 r이 정적을 깨는 거죠. r의 발음 자체가 약간 rrrrrrr처럼 나잖아요. 말하자면
움직이는 거예요. 반면 죽음은 죽어 있는 거고. 시각적으로도 잘 맞아 있어요. 전체적으로 안정감과
쾌감을 줘요. 동시에 숙연해지면서 생명력도 생기죠.

고원의 작품 입니다. 전부 ㅅ입니다. 이 모습이 파도를 연상시키죠. 그래서 첫 번째 연의 제목이 바다예요. 두 번째 연은 바다 위에 무엇인가 떠있어요. 바다를 보면 그 위에 무엇인가 채워져 있잖아요. 예를 들면 배도 있고, 갈매기도 있고, 물고기도 있고……. 바다로만 감당이 되질 않으니 무언가를 놓는 거예요. 이것은 시적인 행위입니다. ㅈ을 가지고 만들었지만 이걸 바다라고 했을 때 무언가를 얹어놓았다는 것은 문학적 행위예요. 이것만으로는 안되겠다라는 거죠. 물론 화가라면 하나만 그려놓고 바다라고 할 수 있어요. 하지만 전 바다를 그려서 보여줄 윌리엄 터너가 아니잖아요. 난파선이든 멀리 있는 구름이든 물고기가 뛰는 모습이든 또는 배든 무언가를 얹어놓아요. 이게 쉽게 생각하면 배예요. 가운데 부분을 비워놓은 건 가운데 연이기 때문이기도 하고, 가득 차 있으면 답답하기 때문이기도 해요. 또 배는 좀 비어 있어야 뜨니까요. 사실은 이게 동양화입니다. 동양화에서는 선 하나를 가지고 배를 그리잖아요. 세 번째 연은 두 번째 연에서 비워놓았기 때문에 채울 수가 있는 거예요. 다시 바다의 물을 들여놓았죠. 그때 가운데 들어온 ㅅ을 사람인(人)으로 볼 수 있어요. 그리고 하나를 더 얹은 ㅊ은 배를 젓는 거예요. 가운데 한 사람은 노를 젓는 사람이면서 시인이에요. 현실에서 아무것도 할 줄 모르고, 문자나 알고, 술 마실 줄만 아는 사람. 시인이 누워 있는 거예요. 그래서 제목이 바다, 배, 사람.

시 #11

중국인의 작품이에요. 사실 전 별로 멋있는지 모르겠어요. 중국 사람들 작품을 보면 무거워요.
한글 구체시를 보다가 이런 걸 보면 이 사람들은 아직도 중세시대에 사나, 라는 생각이
들어요. 하지만 우리도 한글을 통해서 상당히 앞으로 나가 있으면서도 내용이 없다는 문제가
있어요. 껍데기는 갖췄어요. 하지만 진부하고 지겨워요. 중국에 가면 간판들이 굉장히
크고 사나워요. 하지만 글자들이 너무 예쁘죠. 거의 액자에 집어 넣어 옻칠하고 금박을
하잖아요. 그런데 우리나라는 짧은 데다 아무 매가리가 없어요. 요즘에 나오는 간판들을 보면
동사무소인지, 시청, 구청인지, 어디에서 하는지 몰라도 실패예요. 중국은 간판이 많아도
그것이 예술이 될 수 있는데 우리나라는 그러지 못해요. 차라리 이런 중국식의 무게가 더
낫다는 거죠. 우리에게도 좋은 방식들이 있는데 별로 활용이 안되고 있어요. 너무 무시되고
있고요.

시 #12

아마 체코 사람 작품 같군요. 동구권 사람인데 영어로 만들었어요. words only, 문자의
차원에서만. 이것도 그렇게 좋은지 모르겠어요. only라는 부분에 주목해야 할지도 모르죠.
only는 외롭다라는 말과도 통하거든요.

이것도 구체시예요. 여러분도 지금 바로 만들 수 있습니다. 원리가 간단하잖아요. 나무 목(木) 두 개면 수풀 림(林), 세 개면 수풀 삼(森)이 되는 거죠. 시각적으로 숲을 연상하게 하면서 동시에 어떤 개체성도 부각시키고 있어요. 하지만 아까 A를 가지고 나무를 만든 작품과 비교하면 굉장히 집단적인 사고방식이에요. 개체라고 만들어놓았는데 전부 문지기죠. 거의 천황을 지키는 파수꾼들이에요.

이 작품을 보세요. 독일어에서 er은 그 남자이고, sie는 그녀예요. 아주 전략적이에요. 여자는 아래 깔고, 남자는 위에 배치했죠. 그리고 가운데에는 G. 게슈타포들 중에 아주 흉악하고 나쁜 놈들이 많잖아요. 전쟁의 전범들이 많죠. 그런데 SIEGER는 승리자예요. 아주 통쾌하게 남성 사회를 전복시켰네요. 간단하지만 뛰어난 작품이에요.

원시인

이제부터 제 작품을 보여드릴게요. 이 시는 「원시인」이에요. 그러니까 고원이 원시인이에요.
원시인이면서 나인데, 고원이 얼마나 원시인인가 알 수가 있어요. 그러나 원인과 결과가 있는
사람이라는 거죠. 스스로를 이미지한 시예요. 나 자신을 원시인으로 내몰죠.

고원을 이런 시인으로 생각해주세요. 생각하는 시인.

그런데 생생하게.

그리고 하하하, 좀 웃기게.

원시인

정신병

「정신병」을 보여드리고 싶은데요. 정신병이라는 제 구체시를 미디어아티스트인 변지훈 씨와
공동 작업한 거예요. 병에 정신을 씌운 거죠. 그러면 정신병이 되잖아요. 물병은 물을 마시는
거고, 정신병은 정신이 약해졌을 때 마시는 거죠. 변지훈 씨가 작품을 잘 만들었어요. 아트센터
나비에서 주최한 '이상한글' 전시에서 했는데 책과 CD로도 나왔어요. 작년에 비슷한 걸 제주도
도립미술관에서도 했어요. 이 작품은 병을 불면 정신이란 글자가 병 입구에서 쏟아져 나와요.
분다는 행위 자체가 우리의 정신과 통하는 것이잖아요. 그럼으로써 우리의 육체에 정신이 채워지는
거죠. 부는 행위는 여러분들의 디자인 작업일 수도 있고, 구체시를 쓰는 작업일 수도 있고, 독서일
수도, 등산일 수도 있어요.

정신병 – 이상한글 전시

이것은 '구체시가 아닙니다'

이건 원래 시가 아니에요. 제가 여러분에게 구체시를 설명하려고 준비하다가 이렇게 되어버렸어요.
처음엔 모두 구체시였로 시작했는데 나중에 일, 이, 삼, 사로 바꿨어요. 일이삼사오육칠팔구십하다가
마지막에 육체시가 되는 거죠.

　　　"일 체 시 는　반 복 을　인 정 합 니 다"
반복 중요해요.
　　　"그 러 면 서　충 분 히　독 창 적 이 다"

고원의 시는 굉장히 많은 반복을 했잖아요. 그러면서 충분히 독창적이죠. 이게 여러분이 구체시의
방향을 잡는 데 기법이 될 수 있겠다고 생각했어요. 그러나 이것은 '구체시가 아닙니다'.

일체시는 반복을 인정합니다 그러면서 충분히 독창적이다

이체시는 실험을 감행합니다 그러면서 충분히 정신적이다

삼체시는 비약을 싫어합니다 그러면서 충분히 암시적이다

사체시는 변화를 좋아합니다 그러면서 충분히 태연합니다

오체시는 오류를 유도합니다 그러면서 충분히 진지합니다

육체시는 문맥을 단절합니다 그러면서 충분히 문학적이다

칠체시는 독자를 무시합니다 그러면서 충분히 독자적이다

팔체시는 언어를 구원합니다 그러나 좀 파괴적이다

구체시는 사회를 구제합니다 그러나 좀 독선적이다

십체시는 개인을 구별합니다 그러나 좀 선동적이다

육체시와의 관계에서 인가는 다 또는 덜 인간적이다

이것은 '구체시가 아닙니다'

독일어 정관사와 남성명사의 변화

독일어에서 가장 어려운 게 정관사인 대어(der), 대스(des), 댐(dem), 댄(den)이에요. 남성에 붙는 대어, 대스, 댐, 댄. 그래서 대어 만, 대스 마내스, 댐 만, 댄 만 이렇게 만들었는데, 이때는 뜻의 그와 소리를 가지고 같이 결합시킨 거예요.

이 건 비약이에요. 말하자면 스톱 사인인 거죠.

디 매너	그 남자들이
대어 매너	그 남자들의
댄 매넌	그 남자들에게
디 매너	그 남자들을

대어 만	그만!
대스 마내스	그만!
댐 만	그만!
댄 민	그만!

다스 킨트	그 아이가
대스 킨대스	그 아이의
댐 킨트	그 아이에게
다스 큰트	그 아이를

독일어 정관사와 중성명사의 변화

그 다음은 중성. 원래 제목은 「독일어 정관사와 한국사회의 변화」였어요. 그런데 너무 정치적, 선동적 느낌이 들어서 뺐어요. 매너 없는 남자들에 대한 풍자입니다. 그래서 우리 사회의 어떤 단면을 보여주는 거죠.

대어 만	그 남자는
대스 마내스	그 남자의
댐 만	그 남자에게
댐 만	그 남자를

대어 만	그만!
대스 마내스	그만!
댐 만	그만!
댄 만	그만!

대어 크리크	그 전쟁은
대스 크리개스	그 전쟁의
댄 크리크	그 전쟁에게
댄 크리크	그 전쟁을

독일어 정관사와 여성명사의 변화

이건 「독일어 정관사와 여성명사의 변화」인데요. 사실 여성의 변화이면서 남성의 변화예요. 그런데 너무 선동적이잖아요. 그래서 명사를 슬쩍 집어넣어 선동적으로 보이지 않도록 한 거예요. 디 슐래, 대어 슐래, 대어 슐래, 디 슐래. 슐래는 여성 명사입니다.

이것은 한국 교육에 대한 비판입니다.

대어 만	그 남자는
대스 마내스	그 남자의
뎀 만	그 남자에게
댄 민	그 남자를
대어 만	그만은
댄 민	그만을
뎀 만	그에게만
대스 마내스	그만의

독일어 정관사와 여성명사의 변화

고원, 그만의 작업

이건 좀 다른 시지만 연결시켜서 만든 거예요. 앞에서 대어 만은 '그만!'으로 했었는데, 여기선 살짝 변형시켰죠. 약간 말장난인데 구체시에선 그게 가능해요. 그 남자, 고원, 그만의를 받아서 「고원, 그만의 작업」이 된 거예요. 앞에서는 '그만!'이 정치적인 선동이었는데, 여기에선 예술적인 것으로 변형이 됐죠. 이럼으로써 예술성은 살아 있게 된 거니까요. 앞의 남성명사, 여성명사, 중성명사는 흔한 소리지만 이 작품으로써 호소력이 생기는 거죠.

그런데 사실 이것도 별것 아니에요.

디 슐래	그 학교는
대어 슐래	그 학교의
대어 슐래	그 학교에게
디 슐래	그 학교를
대어 만	그만!
대스 마내스	그만!
뎀 만	그만!
댄 민	그만!
디 프라우앤	그 여자들은
대이 프라우앤	그 여자들의
댄 프라우앤	그 여자들에게
디 프라우앤	그 여자들을

고원, 그만의 작업

집에서 시작하여 집에서 끝나다

여기에선 "나는 집에서 납니다"로 시작했어요. 그리고 순서를 약간 바꿨어요. ㄴ에서 시작해서
ㄱ으로 끝나는 거예요. '나다'는 '태어나다'라는 의미와 동시에 '집에 가면 나는 내가 된다'라는
의미도 있어요. 태어나서 죽을 때까지가 이 시에 담겨 있더라고요. 아주 쉬운 우리말인데요. 이
사이에 생과 죽음, 그리고 그 사이의 활동들이 다 들어 있더라니까요. "나는 집에서 답니다"가 뭘까
하다가 "나는 집에서 삽니다"나 "나는 집에서 압니다"는 이해가 되죠. "나는 집에서 탑니다"는
약간 속된 말 같기도 하고. 그래서 「집에서 시작하여 집에서 끝나다」인데, 약간 풍자적인 시예요.
결국에는 소시민들의 삶을 비판하는 시고요.

아주 신랄한 풍자시예요.

집에서 시작하여 집으로 끝나다

나는 집에서 납니다
나는 집에서 답니다
나는 집에서 랍니다
나는 집에서 맙니다
나는 집에서 밥니다
나는 집에서 삽니다
나는 집에서 압니다
나는 집에서 잡니다
나는 집에서 참니다
나는 집에서 캅니다
나는 집에서 탑니다
나는 집에서 합니다
나는 집에서 갑니다

산 뫼, 삼각산

「산 뫼, 삼각산」이라는 제목은 나중에 붙였어요. 이번엔 ㄱ에서 ㅎ까지 만들었고요.
"나는 산으로 갑니다"로 시작해요. 뒤에 설명을 붙였어요. 설명을 붙이면 구체시의 성격이
떨어지지만 그래도 했어요. 이것은 고원식의 말장난이에요.

　　　　"나는 산으로 갑니다. 그 산이 나의 감입니다."
산에서 느끼는 생명감, 생동감, 단절감, 고독감. 또는 감이 많이 있는 산이다.

　　　　"나는 산에서 랍니다. 그 산이 나의 이름입니다."
나는 누구누구입니다. 이름은 다른 사람이 부르는 거잖아요. 나한테는 필요 없어요.

　　　　"나는 산에서 맙니다. 그 산이 나의 자유입니다."
맙니다 하면 하지 않는 거잖아요. 스스로 하지 않는 것은 자유예요. 여러분, 자유를 만끽하셔야
해요. 그렇지 않고 쫓아가면 결국엔 물귀신이 되어버려요.

　　　　"나는 산에서 삽니다. 그 산이 나의 꿈입니다."
산다라는 것을 꿈으로 연결시켰어요. 앞의 시에서 "집에서 삽니다"는 꿈이 없는 거예요. 그건 그냥
집에서 먹고 사는 거죠.

　　　　"나는 산에서 캅니다. 그 산이 나의 K입니다."
독일어에서는 K를 '카'라고 발음해요. 카프카의 소설에서도 주인공의 이름이 K인데, 그 사람을
'카'라고 불러야 해요.

　　　　"나는 산에서 팝니다. 그 산이 나의 무덤입니다."
제가 예전에 「이」라는 영화를 봤는데, 주인공이 자기가 묻힐 무덤을 스스로 파요. 판 뒤에 누군가
덮어줘야 하잖아요. 무덤을 덮어줄 사람을 찾아다니는 이야기였어요.

최근에 강연을 준비하면서 만든 시가 이 시들이었어요. 그러면서 정리도 됐죠. 여러분에게
감사합니다.

나는 산에서 갑니다. 그 산이 나의 감입니다
나는 산에서 납니다. 그 산이 나의 나입니다
나는 산에서 답니다. 그 산이 나의 다입니다
나는 산에서 랍니다. 그 산이 나의 이름이다
나는 산에서 맙니다. 그 산이 나의 자유이다
나는 산에서 밥니다. 그 산이 나의 밤입니다
나는 산에서 삽니다. 그 산이 나의 꿈입니다
나는 산에서 압니다. 그 산이 나의 선생이다
나는 산에서 잡니다. 그 산이 나의 사랑이다
나는 산에서 찹니다. 그 산이 나의 공입니다
나는 산에서 캅니다. 그 산이 나의 K입니다
나는 산에서 탑니다. 그 산이 나의 바위이다
나는 산에서 팝니다. 그 산이 나의 무덤이다
나는 산에서 합니다. 그 산이 나의 작업이다

산 뫼, 삼각산

— 독일에서 구체시가 많이 성행했다고 하셨는데, 어떠한 이유에서 그러했는지요?

독일은 정말 폭삭 망했잖아요. 우리나라의 약점은 폭삭 망하지 않았다는 거예요. 전 문화라는 것은 한번 폭삭 망해야 하는 거라고 생각해요. 로마도 그렇고요. 망하는 것을 두려워하지 마세요. 최선을 다한 상태라면 그 결과에 대해 두려워하지 마세요. 집에서 태어나 집에서 끝나는 소시민적 삶이 아니라 나는 산으로 간다, 그래서 무덤으로 간다, 이렇게까지 되는 변화.

독일이 그래요. 망함의 교훈을 톡톡히 본 거죠. 독일의 언어는 루터의 성경번역과 함께, 또는 괴테와 함께 완전 갔어요. 이전 것을 아예 허물고 새로 시작하는 판이 된 거예요. 그렇기 때문에 가능한 거죠. 우리는 쌓아야 돼요. 그래서 이런 작업을 싫어해요. 구체시는 폭삭 망한 상태의 폐허에서 나오는 것이니까요. 일종의 폐허의 문학입니다. 폐허가 없는 한국에서는 필요도 없고, 가능하지도 않은 데다 불쾌한 것이죠. 한국인들이 이 시를 보면 불쾌하게 생각한다니까요. 특히 어른들이 싫어해요. 아이들은 오히려 재미있다고 하고요. 독일은 망했습니다. 그리고 그 망한 흔적들이 무언가가 된 거예요. 그것을 통해서 만들어지는 거죠. 그래서 전 그런 민족과 여건을 존경해요. 망한 것에 대해 인정하는 태도도 좋고요. 한국을 비롯해 일본이나 중국은 인정하지 않으려고 하죠.

— 디자인을 하다 보면 커뮤니케이션을 잘 해야 한다는 부담 때문인지 작업 자체를 스트레스 받아가면서 한다거나 비약적으로 한다거나 감성의 차원에서 어려움이 있는 것 같아요. 그런 즐거운 영감이 디자인에서 나올 수 있는 노하우와 디자인에 대한 결과물에 대해 어떻게 생각하고 계시는지 궁금합니다.

제 좌우명을 이번에 만들었어요.

'삶은 유상하다.'

우리나라 같은 좋은 환경에서도 디자이너들의 고충이 많다는 걸 알면서도, 이런 자본과 새로운 매체의 시대에 디자이너처럼 각광받고 할만한 일이 어디에 있는가 싶기도 하고. 재미있잖아요. '산에 간다' 했을 때, 생명감도, 현장감도 생기고요. 내 육체의 현장감이에요. 여러분, 산이 나와요. 우리는 이미 그 산에 가고 있는 중이에요. 여러분이 그 산에서 열심히 하고 있으니까 기대하고 있어요.

좋다. 그리고 디자이너의 고충은 우리가 다 알고 있다!

그러니까 할 만하다, 할 만하다니까요.

해의 탄생

고원 2007
sanmoe@snu.ac.kr

2008

9. 24

조 현

10.07

최 문경

10.22

임 진욱

11.05

고 원

'서울대학교 신입생 세미나'는 대학 1학년생들이 학문 탐구의
기본 태도를 형성하고 대학 생활에 적응하는 것을 도우며, 다양한
지식 습득의 기회를 부여함으로써 전공 및 진로 선택 등을 돕고 있다.
또한 학생들이 인생을 얘기하고 넓은 안목으로 세계를 내다볼 수
있는 기회를 얻을 수 있도록, 이론 수업뿐만 아니라 담당교수 자율로
토론·현장학습·초청 강연 등 다양한 형태의 강의를 운영하고 있다.

이 책은 '서울대학교 신입생 세미나' 강의의 지원으로 이루어졌습니다.

서울대학교 기초교육원 http://liberaledu.snu.ac.kr

타이포그래피 워크샵 02

제1판 1쇄	2010년 12월 13일
기획 및 엮음	김경선
아트디렉션	김경선
디자인	조형석
자료 정리	서울대 타이포그래피 동아리 '가', 류지혜(최문경, 임진욱 인터뷰)

ㅎ 디자인
ㅗ
ㅇ

발행인	홍성택
기획편집	조용범, 정아름
주소	서울시 강남구 삼성1동 153-12 (우: 135-878)
전화	편집 02)6916-4481 영업 02)539-3474
팩스	02)539-3475
이메일	editor@hongdesign.com
인쇄	(주)아이템풀
ISBN	978-89-93941-29-6 94600

우리는 타이포그래피에 대한 생각을 하기보다 오히려 주어진 글을 어떤 활자체로, 어떤 크기로, 어떤 너비로, 어떤 간격으로 짤 것인가를 생각하는 편이 더 즐겁다고 느낍니다.

슬기와 민
— 『타이포그래피 워크샵 01』 중

활자는 평정과 인쇄라는 대단위 합주를 벌이기 위한 악기라고 할 수 있습니다. 글꼴은 그 악기가 내는 소리겠지요.

윤선일
— 『타이포그래피 워크샵 01』 중

공기는 산소와 질소와 타이포그래피로 이루어져 있다.

김두섭
— 『타이포그래피 워크샵 01』 중

모든 형태는 다 의미가 있어요. 간혹 만든 사람이 그걸 규정짓지 못하더라도 의미가 있을 수밖에 없어요.

성재혁
— 『타이포그래피 워크샵 01』 중

타이포그래피를 통해 이미지를 상상할 수 있다면, 그게 가장 좋은 장점이라고 생각해요. 그러니까 이미지를 제외하고, 타입으로 인한 타입에 의해서 고의적인 상상을 하게 한다든지, 그리고 그게 또 다른 이미지를 전달할 수 있다면 타이포그래피라고 이야기하는 거죠.

조현
— 본문 중

반복과 훈련은 작업을 시작할 때마다 생기는 막연한 두려움을 없애준다.

최문경
— 본문 중

'한글은 쌀, 디자인은 밥' 이라 표현하고 싶어요. 쌀을 통해 밥이 만들어지는데, 우리는 한글을 사용해 디자인을 하잖아요. 쌀이 좋아야 좋은 밥이 나오고요.

임진욱
— 본문 중

고원을 이런 시인으로 생각해주세요. 생각하는 시인. 그런데 생생하게. 그리고 히히히, 좀 웃기게.

고원
— 본문 중

값 10,000 원

홍디자인

94600
9788993941296
ISBN 978-89-93941-29-6
ISBN 978-89-93941-25-8 (세트)